U0012515

設計人
的江湖
智慧

**10 年內為個人服務的設計工作即將消失，
還在做偽大師的美夢嗎？**

|序|
設計師的猜想

話說在前頭，這只是我的猜想。

設計領域說來相對是一個小眾且封閉的圈子，如果必須用有限的篇幅來討論設計工作，且讓圈外的其他領域人士，覺得閱讀起來友善親切一點，我想必須善用比喻來敘事。或許因此文章看來相對用詞粗鄙，或討論淺層，但我盡量避免敘事艱澀讓大家覺得我抖書包。

如同書中文章談到藝術與設計的區別，因攸關於現代設計史與中外藝術史的沿革更替，所以我姑且跳過這些沉痾，只簡單說明我的看法。好比現今被無爭議的視為藝術的文藝復興時期，尤其是濕壁畫作品，在當時大多是為宗教服務而由教會或貴族發包的「裝修」，若深入討論唯恐脫離本書主題而陷入迴旋。

又如同討論到設計管理甚至預算的編列與成本的控制，若說明的背景或引用管理會計的論述過於複

雜，恐怕連我自己都聽不下去。

但想想，這年頭有些事好似總該說得讓大家聽不懂，才叫大師。

這些年來就我的從業經驗觀察，對於設計的未來有個猜想，就是：為私領域服務的設計將不復存在，只剩下為資本服務的設計工作。雖然聽來或許武斷，但學術上常將未被驗證的理論稱之為「猜想」，而被驗證無誤的稱之為「定理」，也許今時以下我這些瘋話，若干年後會被視為是悖論吧！

我之所以認為這類設計工作會開始逐漸萎縮，並且逐漸消失，主要有下列諸端原因，其一是因為這行當創業者越來越多，但設計師要承載的已經不只是發揮自己的專業這麼單純，而甚至要擔負起客戶的心理救贖角色，小型商業空間或是居家，象徵的已不只是一個工作或居住的場域，而是業主對於自己美好生活的想像；甚至平面或網頁設計師也背負著客戶創業的夢幻期待。

當設計成品沒有美妙到讓客戶覺得他的人生燦爛或事業就此發光發熱，種種曲折離奇的壓力便全部都轉化為設計師的失職怠惰或不專業，也由於設計的產出往往被視為重大消費，設計者必須承擔近似「never say no」的服務業壓力，如此便形成一種心理狀態的食物鏈，一層壓制一層。所以要讓一個專業的設計師放棄熱情頗容易，只要讓他不斷面對客戶，通常兩三下就

會謝謝收看了。

再者，施工從業人員數量無限下降，已然到了老兵會死也都凋零的地步，所剩無幾的專業施工廠商只夠為產業 B2B 的服務。年輕一代最終沒有人願意做施工這種沒有質感的工作，他們也許只願意穿著雅痞待辦公室喝咖啡、擺姿態、設想方案，雖然木工水電這類的工作收入往往比設計師還要高得多。而在歐美，由於施工費用極高且專業分工本來就頗細，且如住家之類的私領域空間泰半是 DIY 佈置，需要設計師的狀況多半都是在產業間才會發生。

因此未來支持私領域的設計工作，會被稍有整合能力的施工方取代，他們會根據客戶的需求自行施作或發包給適合的下游，設計的涵蓋深度在此變得越發淡薄。儘管設計的名義可能還是會存在，但他們做的不再是現在普遍認知的設計工作，而是負責統包工程或者分包，這種規模或領域的設計，美其名叫設計，其實骨子裡是工程包商，一切會回歸到印刷廠免費處理平面設計，或施工包商畫些簡單圖面來承攬工程的蠻荒狀態，真正專業的設計只能以 B2B 的方式去服務資本。

此外，另一個導致為私人設計不再的原因，是實務技術面的不足及停滯。以台灣來說，近年來施工的工法和材料幾乎都沒有明顯進步，但應該保留的如榫接的古法卻消失了，設計思考上也未有嶄新思潮產生，導致基層從業人員因為承受不了客戶壓力故專業上幾乎停擺，資深人

員也開始偏離自己的專業，跨界其他領域發展，於是「設計師明星化」，或類似「名廚偶像化」的狀況越來越強烈，明星設計師無論發表什麼作品，設計師本人都會引發媒體注意，這狀況近似慕名到名廚開的餐廳去吃飯，下廚的卻不再是名廚本人。這些「明星化」的設計師或廚師，可能忙著接受專訪拍代言。在這種本末倒置的狀態下，專業的本分不再被固守，但對於設計理念、烹飪法則卻再再頭頭是道，專心從事設計的設計人將越來越少。

環顧四下，各行各業實在太多胡言亂語及穿鑿附會，此現象在設計領域更可見一斑。會不會是因為自身專業能力太不入流，導致少數設計師們成天拚湊故事、剪接語彙亂講一通呢？所有的風格、理念，說穿了也大多是華麗詞藻包裝的結果。好比失敗的「極簡」其實就是什麼都沒有；盲從的「混搭」就是把各種元素全都大鍋一炒，鬼扯的「手感溫度」更是一絕，也許這代表的是獨一無二的細膩感，但到底有什麼不是手做的呢？操作機器都要用手去按鈕吧！

也許實話沒有市場，說詞總需包裝過後才有魅力，也如同政治語言，否則哄抬不出大家風範。但以室內設計來說，說穿了不就是在做裝潢，哪來那麼多高尚的道德情操和歷史情懷可以融入作品當中？當然我相信總還有懷著淑世理想的設計工作者，在各行各業中有想法、有作為的更大有人在，現況雖然如此病入膏肓，但未來也不盡全然悲觀。每個領域若總有群人認真的做好自己本分，堅持做對的事情，並且將所知所學無私的傳承，那麼這些現在看來有如風燭的微小火種，也未必沒有可以燎原的一天。

最後想說的是，為文此書猶如點一把微火，不敢妄言樹立典範，但希望能為未來想投身設計工作的新血們端正些許視聽，這是我認為起碼可以為華人設計界做的事。

Janus Huang

誠實捫心自問，
你是真的想投身設計工作嗎

01 ｜讀設計科系、做設計師有發展性嗎？｜

設計的痛快，來自 98% 的痛苦，只有前後各 1% 的愉悅，想清楚是「為了什麼」就讀設計科系

在這個時代「念設計」被認為是件「有質感」的事，和我們那個年代（實不相瞞，是一九八○年代）已經大不相同了。

念設計是因為離家近、分數符合，還是在這個時代「設計」已被認定是一門潮流顯學？我猜想現在大部分就讀設計科系的學生，或許是最後一項理由的成分居多。可以另闢專題討論的是，近年來的兩岸的青年學子，對設計科系似乎有許多不切實際的想像，諸如：「念設計潮翻了」、「設計工作是極具質感的」……諸如此類，通常是只有表皮而不見真皮的瞎子摸象。但設計工作說來和拍電影的分工是相當類似的，一部電影的劇組中，有製片、監製、場記和剪輯等等諸多分門工作，並不是每個想從事電影工作的人都必須得、或者是有機會成為導演，同理可證，拍一部電影單單靠導演一個人是無法完成的。這是一個協同合作的產出過程，而導演工作只是其中一個環節，也許源於一般圈外看法，導演相較於劇組的其他工作

範疇，較容易被一般大眾廣泛注意。但若真的很喜歡電影，其實也可以只當一個稱職觀眾鐵粉，未必一定要押注青春投身電影產業，因此在決定是否選擇就讀設計科系時，真心奉勸對自己說實話，選個斗室孤燈的狀態傾聽自己內心的聲音，對於未來要投入的「設計領域」，到底了解到哪般程度，抑或只是自己浪漫地描繪出太多美好畫面的遐想罷了。

想法可以被討論，但卻不可能被教會，
設計鐵律是：做，永遠比想和說更要緊

目前在華人地區，設計科系不像在歐洲一樣被歸在技職教育體系下訓練，而是以學術討論式的「非實務」方向進行，學校單位一直企圖教會學生怎麼思考，但卻往往沒有餘力教如何執行，怎麼啟動設計並動手做，導致許多設計科系的學生畢業之後，甚至連基本圖學的概念都不清楚，畫出一份完整表達想法的施工圖都顯得困難重重難色。（但說句找罵挨的話，現在很多線上的「設計師」也不見得會畫！）沒有經過實作課程的訓練，就不知道有哪些方法可操作，就像連話都不會說，該如何把歌唱好？所以先將基本功練好是很重要的，知道有哪些「手法」可以支撐「想法」，才是投身這份工作的重要關鍵。反觀現在大部分的學校老師往往不教實作，成天到晚紙上談兵教學生「思考」，這對實務來說是很莫名其妙的事。

「想法」需要人教嗎？它可以被討論，但無法被教育！反而是「手法」才需要被引導，從

實務方面去深入，才能逐步了解未來、未來要從事的產業，也才能決定自己是不是要投身設計工作。

話說回來，現在的年輕人很聰明，其實他們都想得比誰都清楚，所以從設計科系畢業之後，真正從事設計工作的比例並不高。容我臭嘴一點的說，部分設計科系學生畢業後有兩個主要的工作，一則是待業思考未來、甚或探索人與環境的關係，內觀自我覺知，一則是成天泡在文青咖啡店喝咖啡，評論當代思潮口沫橫飛。這些準設計人往往都面對著時尚的 MAC 電腦，待在咖啡店一整天，螢幕上軟件不是 AutoCad 或 illustrator，而大多是掛在 Facebook 和 IG，啜著濃縮咖啡和同好們聚在一起討論設計的趨勢及風潮，但不見任何設計產出。成天討論設計的人，代表根本就沒有用心在做設計！評論設計的時間比實際做設計的時間還要長得多，每每看到這些狀況我都覺得很慌惜，許許多多才華洋溢的年輕人，只因為不夠認真努力，埋沒了自己的天分，實在很可惜。

實務上，設計工作需要強大的心理素質，才能面對現實的磨難與挑戰，說得沉重且誇大些，甚至要像個清教徒把設計當成信仰般崇拜，不過即便把設計工作視為一種信仰，如果沒有堅定的決心，工作個數月半載之後也很容易出現抱怨客戶、瞧不起公司、覺得設計工作很折磨等等身心不適的症狀。日前我在大陸作家連岳的《來去自由》一書裡讀到，上帝的規則是：先給痛苦，然後給出路。魔鬼的規則是：製造麻煩，然後將之合理化。意思是人們面對問題時，通常有著「上帝的選擇」和「惡魔的選擇」兩種解決方案，前者是發生問題時直接面對，想出方法並執行它，後者是出現麻煩時立馬翻箱倒櫃找藉口，讓自己繼續渾渾噩噩地活在舒適圈中。簡

而言之，設計的艱難道路，要怎麼調適面對，往往取決於自己的心態。

離開學校之後，倘若決定從事設計工作只是因為「設計」兩個字，那麼未來遇到任何與想像畫面不同的困難，也許偶可適切抒發，但其實都不太應該成天抱怨，因為這是源自於自己做了不明究理的選擇所要承擔的後果；而假如選擇設計工作是因為對設計有著偏執的想法和信念，那更要對等接受工作中發生的所有艱難甚至委屈，並且享受所有想法被完成的甜美成果，

如同我不斷在巡迴講座中講述的體悟：設計的痛快，來自九十八％的痛苦，你做好準備了嗎？

” 誤會自己可以，有時比懷才不遇還悲情 “

02 | 具備何種特質的人適合做設計工作？ |

夢想是做不到的事，
但理想可以被實現，
真心喜歡的事情不需要被開發

若是真心喜愛設計工作，就算只是個學生，也不需要旁人提醒有多少困難疲累等著你，自己就會投入鑽研，想攔也攔不住。

在網路上常看到「面試時要注意的十件事」這類型文章，我常感到曲折離奇，面試時怎麼可能只要注意十件事？穿著？口條？還是標準 QA？更讓人狐疑得抓破頭的是，這十件事總是在談如何觀察面試官，並且虛偽得表現出因應之道，而非條理化地分析檢視自己的優劣勢，也更鮮少有人將問題回歸到最本質的根源探討：「為什麼要做這份工作？」

打個比方，有個人真的很喜歡烹飪，喜歡到比喜歡還要喜歡，那麼我們不用耳提面命得提醒他「廚房很熱」、「不小心會被油鍋燙到手」；當然也不用告訴一個喜歡上手拉坯的人「會弄斷弄髒指甲」、「手的皮膚會龜裂」。真心喜歡的工作，不會用拍照打卡這類的手段昭告天下，用表彰品味的心態去消費喜歡

的工作，面對工作時更不會虛應故事草草對付，反倒更能甘之如飴的面對過程中發生的所有問題。許多年輕人自認為就讀設計科系，就等於和設計領域沾上邊，有這樣的想法恐怕完全誤解了設計工作，也誤會了自己適合做設計。

天分不盡然是讓夢想實現的具體能力，只要真心喜歡便能克服障礙

我很相信天分這回事，但天分並不代表天生具備做某件事情的能力，而是與生俱來就喜歡這件事情。窩藏在骨子裡的能量遲早你都會發覺，真心想做終究會克服一切的難題。不過，如果情況是沒有想清楚，而誤會自己有那個能力就去從事某種工作，那付出的成本（例如：枉費掉的青春）就要自己去承擔。我不認為喜歡設計這件事是需要被引導的，如同周杰倫如果沒有他母親葉惠美女士的循循善誘，難道他就不會走上音樂之路了嗎？如果他真心喜歡音樂，他終究還是會去接觸鋼琴，一切只是時間早晚的問題而已。也如同我們無法強制改變人的性向一樣，喜歡或不喜歡是沒辦法假裝的。我們可能會因為誤判而浪費青春，但血液中蔓延的喜好是不會弄錯的。喜歡一件事在你體內的能量，是否強大到非當做志業來從事不可，亦或是僅僅是喜歡沉浸其中，只要做為一名觀眾就足夠，那更需要午夜夢迴時好好攬鏡自照問問自己。

回到檢視設計工作本身，設計不該是思考型創作，而是實務性工作，鮮少有人回歸設計工

作的本質來看待問題。台灣的設計工作分工不細，很多工作項目被要求用「一條龍」式的統包處理，每個環節設計師都要親自應對，如同施工過程中到現場監造也是設計師重要的任務之一，設計師並非只是打扮入時，一派都會雅痞，優雅的坐在辦公室喝咖啡畫畫圖而已。也因為多數從業者對設計工作灌注了這樣的美好想像，導致一般人對於設計工作的看法僅止於創作，但對於設計的步驟和環節卻越加模稜兩可，例如一些重大公共工程的漏水事件，媒體總在檢討施工廠商的疏失，甚或不明究理的認為其偷工減料，但卻似乎沒有人將問題拉回到設計的角度，檢視問題的發生是否為設計失當或工法選擇錯誤才導致這樣的結果，畢竟這也理應是設計師建築師們責無旁貸的專業展現。

喜歡設計到非得投入設計工作嗎？深入了解過這個產業的生態嗎？抑或僅懷抱著追星夢的心態投身這個領域？想從事演藝工作的年輕人，喜歡的是嚴格的歌唱發聲訓練和反覆疲乏筋骨的舞蹈練習嗎？也許大部分的人嚮往的，其實是成功後被鎂光燈聚焦包圍的畫面而已。

你是真心喜歡設計工作嗎？為了這個喜歡，願意付出多少代價？這個問題只有自己能回答。

> **喜歡一個人，不想只是常夢見，就想方設法約到人**

03 ｜專業科班出身才能從事設計工作嗎？｜

每個經歷都是學習的機會，培養觀察力，從生活中積累設計能量才是養成的關鍵

以我自己為例，當初踏入設計產業可以說是個意料之內的意外。

年輕的時候我就讀的是美術科系，在當時電機和醫學等專業才是王道的年代，念美術被似乎被視為是旁門左道，好像未來註定披頭散髮而沒什麼成就，甚至飯碗堪憂。就讀國立藝專（現在的台灣藝術大學）時，因為家中經濟的關係，兼差從事各樣的工作，像是調酒師、幫一些駐唱樂團代班表演、甚至也做過雕刻佛像和遊樂場模型的工人。其中比較值得一提的是雕刻的工作，這份工作總會把全身搞得髒兮兮，一整天接觸化學染劑的結果，回到家頭髮像是塗滿超強髮膠都是硬的，往往需要整頭泡著熱水才有辦法梳理開來。在那正值青春無敵的年華，同學們下課後多半是引伴吃喝玩樂，沒有什麼年輕人願意做這種工作。正因如此，當時的工資比起其他工作算是相當優渥，因此為了收入我還是持續做下去。而之後也正因為這個雕刻的工作，讓我有機會接觸並幫當時的公司轉譯來

自國外的設計圖，這也許可以說是我人生中真正開始接觸設計的起點。

設計與調酒有甚相干？
專業軟件只是輔助，生活觀察與把握機會可能才是核心概念

設計工作的專業知識和概念養成，是否非得要從學校才能學到？我不太這麼認為。我的看法是，人生中的每個階段的經歷，無論是在一個城市生活數載的體驗，或者哪怕只是某個午後漫步時一個不經意且細微到不行的觀察，在無形中都將累積成日後從事設計工作的無限養分。

舉我自己的例子來說，看似和設計領域沒有什麼關聯的調酒工作，除了得以從各國飲酒文化中了解色彩與酒水呈現的關係外，更讓我體悟到要把一杯酒調好，和提供一個完善設計的原理原則似乎是一樣的，從基底開始（如同調酒的基酒一樣），逐步層疊後選擇合成的方式（如同調酒時攪拌或急速搖晃一般），最後挑選一件配適得宜的酒器來呈現作品；在酒款的選擇上，也常需要從仔細觀察開始入門，再逐步分析客群的喜好、酒精的耐受力以及消費力極限，才能有效鎖定目標族群，提供並且調控適合的建議，這其實也像是種消費心理學的概念。此外，因雕刻工作接觸到翻譯設計圖紙的工作，雖非設計工作的發想或執行，也算是一種「轉換材質與尺度的末端設計工作」，國外的設計圖紙偶有缺頁或是解釋不足之處，我便協助參照其他原圖補足圖面，甚或尋找適合的材料協力廠商，因此除了雕刻工人的報酬之外，我也因此掙得了額外的收入，最重要的是，在這段過程我接觸並學習到更多與設計領域相關的實務。倘若當時我嫌

鄙雕刻工人的翻模工作，或許就此與這大好的學習機會擦肩而過了。

時至後來輾轉進入正規的設計公司工作，在歷練過程中常常思考著如何提升自己的專業能力，卻在一個設計案完成後感受到被雷劈到的震撼。當時有個設計案的中 Live band 舞台需要改裝，雖然那時我對於舞台的設計與工程並不甚瞭解，遲遲遍尋不著所謂的靈感，但因為年輕時與朋友們瞎玩過樂團，並偶爾代班演出的關係，對樂器的結構有一定程度的熟悉，於是想到把報廢的薩克斯風拆解，進而重組成一面裝飾牆體的主意因而成形，其實如此低階的設計不就是從滿足每個面向的需求開始？靈活搭配燈光和材質，不也就造就出了不一樣的空間題材。

回頭想想這一路走來，成天找尋設計案所需的設計元素，其實所有的經歷早就讓自己置身在設計領域裡，只是當時自己尚未意識到罷了。我從來沒有想過為了增加收入而去從事的雕刻工作，會接觸到翻譯圖面而開啟踏入設計領域的契機，甚至能以當年雕刻工作中學到的玻璃纖維相關知識做為基礎，讓我在近年來從事遊艇設計時，對於相關工法與設計限制能夠相對熟稔，與歐美的專業船廠溝通也才游刃有餘。這些都不是我在學校中學到的專業知識，而是靠著一路不停摸索，有時想想這好比女孩子學化妝，一開始什麼都不懂只知道跟著流行妝容去嘗試，優雅或俗豔都是日後回過頭來看才會懂的結果，雖然這一切似乎都只是進化的過程，就如同我發現自己稍理解了設計，也是從業二十多年以後的事了。

這些類似的經驗，讓我發覺要把設計做好，觀察力是個很重要的關鍵。好的設計一定是從改善生活中衍生的問題出發，也是不同領域、不同身分的生活經驗累積，例如在還沒有當父親之前，我就常觀察其他已經為人父母的人，怎麼使用嬰兒推車，帶小孩在外面餐廳用餐時有什麼細節會需要留意，所以當自己成為父親之後，學習照顧孩子便很快就上手。而如果常留意產品的設計概念，就會發現有十之八九的發明家，都是因為要解決自己生活中的問題，進而發明出了新的產品，其實發明就是設計的本質，因為設計是為了要解決生活中的問題而存在，無論是解決自己的或是他人的問題，觀察都是很重要的環節。所以即便只是和朋友去餐廳吃飯，刀叉又握久了覺得手痛、或是拿水壺倒水的時候會不停濺出杯外，這些都是可以觀察的細節，刀叉的設計哪個部分結構不良、水壺的瓶身設計是否出了問題導致握取不當，從生活經驗中去思考問題，才能獲得實用性的答案。而這些都是日常觀察的累積，並不是因為接到一個餐具設計的案子，才開始去注意設計餐具需要留意些什麼，靈感的養成是平日就要貫徹的。因此從我自己的經驗來看，雖然我是設計科班出身，但所有的設計能量卻不盡然是在學校獲得，想想只要有心從事鍾愛的工作，踏實的去觀察去體驗，無論夢想有多大多遠，只要敢勇於去實現它就能挑戰各種可能，是不是本科系出身似乎也就不那麼重要了。

＂
有誰知道柯南和福爾摩斯畢業於哪個偵探學院
＂

04 ｜設計的成果是設計者的作品嗎？｜

設計是商業行為的一環，
不能失去分寸，
使用者的體驗才是核心

設計是用來滿足使用者的商業行為，藝術是用來滿足創作者的表現形式。兩者的區隔在於「商業」。

對於設計，我始終還是秉持基本教義派的理念。

設計就是要以使用者的需求為出發點，設計師的任何主觀思考和本位主義都應該被徹底否決。但這並不代表設計師可以完全沒有專業的堅持，竭盡所能去滿足使用者提出的所有要求。設計師的角色應該是要以專業的立場，不斷涉獵和設計有關的各種可能，進而將想法融入作法，用專家的身分將使用者所需的資訊轉化成建議，這才是客戶之所以需要付費找設計師的價值所在。

一般的客戶只能表達出他們的需求，對於想像中的畫面是無法具體表述的，專業方面的建議還是只能仰賴設計師提供，但設計師能提供設計「服務」到什麼程度，這端看個人的功力涵養和職業道德了。舉例來說，要幫一個家庭設計家宴菜單的廚師，在了解聚

會目的和成員結構之後，便要開始為他們設計菜單，若這位廚師的專業度不足，認識的食材不夠多，就無法搭配出令人驚豔的適當菜色，不是流於家常普通，就是制式桌菜套路，這樣還不如自己料理來得切合需求。專業無關乎行業，如果從業者本身不夠投入，最終損失的還是專業的尊嚴及消費者的權益。

至於常和設計混淆的「藝術」，嚴格說來它是用來滿足創作者的表現模式，但如果把藝術成品往消費者端輸送，而普羅大眾也買單的話，這便是現代藝術的消費行為。例如和 LV 跨界合作的村上隆，他也擺明以商業行為說明他的作品並不是純藝術，創作就是用來製造話題並從中獲取商業利益的手法。村上隆用藝術創作為基礎去支持商業行為，這是一種做生意的方式，藝術變成一種行銷手段之一，目的已不再是滿足個人的創作欲望，而是取悅喜歡他作品的消費族群，商業利益成為最終的考量。而藝術和設計最大的不同，在於藝術沒有具體的功能，儘管村上隆將藝術置入大眾的消費行為，但這種藝術仍然不是為了使用者的機能而存在的。所以設計和藝術無論是出發點還是存在價值來看都截然不同。

設計雖存在於每個產業，但不該過度膨脹設計的佔比，
需平衡機能與最終價值的比例

承前文所談到，設計既然與藝術存在的方式不同，終端價值也大相逕庭，那麼我們如何拿

捏在兩者之間的猶豫和擺盪呢？這便要提及我常談論的「設計分寸」。設計既然是門務實的科學工作，產出便要出發於機能，在機能的基礎上，合理分配審美與所有實際面的佔比，例如預算。在市場上我們不時能看到總預算100，但某個偉大的造型卻佔比60這樣的情事，甚或是大堂上俗豔水晶燈花費掉總預算的大部分。這些狀態多源自於設計者為了過度滿足自身的設計慾望，而消費了客戶端的總體預算，也如同一些商品過度包裝，甚至超過了產品本身的生產成本。

當然，設計分寸這樣的論點並非全然否定這些設計者當時的思考價值，或是鄙夷他們設計時開心的手舞足蹈，而是以較高的視角來看待設計在這些狀態中肩負的任務。如同殺雞用以牛刀，某種狀態看來並非僅是小題大作，還有可能是操刀者不善於選擇刀具，或者是他僅能一招半式走遍天下，舉凡大事小事都只能端出那把牛刀。這便是專業失了準據，設計失了分寸，不但盲目的耗費有限資源，甚至可能產生「設計無效」的狀況。而如何讓設計產出能更有效率分佈，使其能在所有環節中發揮適切的價值，這正是我一再強調「設計分寸」的主要因由，也是培養專業設計人才的重要課題。

夜市牛排問幾分熟，不屬於服務熱忱，屬於不專業

05｜稱得上一位專業設計師的要件？

從基礎觀念到實作經驗缺一不可，
基本養成外還要有質量的經驗累積

設計乍看是進入門檻低的工作，不過真要成為「專業」，可就不是輕而易舉的事了。

前面的文章談了一些對於設計工作的想法，似乎把設計講得是個低門檻的工作，事實上，要成為一位專業的設計師從來就不是一件容易的事。就像這年頭要當一個 EP 歌手感覺上不算太困難，只要找到金主甚至自費就可以一圓歌手夢，但是唱得好不好又是另外一回事了！設計工作也是一樣的道理。如果要完整表達對設計的想法，恐怕要具備一定程度的實務基礎，就像要寫出一首好歌，勢必要清楚一些基本樂理或涉獵幾門樂器一樣，光是會哼唱恐怕是不夠的，否則日子久了也會有被看破手腳的光景。

現今有許多設計師，就像是標榜自己作曲的偶像歌手一樣，基本樂理不甚理解明白，用於表現的樂器也僅止於拍照擺姿態，總是對著錄音筆嗯嗯啊啊，事後再請人把這些殘缺旋律譜成完整曲子，便自欺欺人

的才華洋溢了起來，一派縱然是假象也無人拆穿的態勢。實務上，一位專業的設計師，一定要有能力執行！這也是為什麼我的團隊在組織規劃初期，會將設計師設定為「執行設計師」的原因。

從助理開始，為期數年的設計師養成之路，從工地、繪圖到丈量，發包比價採購都是設計基層的一環

舉我的設計團隊為例，從助理到成為設計師大約需要三年左右的時間養成。一開始先從處理瑣事的設計助理工作開始做起，約莫花半年時間負責末端圖面等細節工作，有些像是繪圖員的角色，累積一定量的產出之後才可以真正到現場。這樣制度設計的原因是，如果連基本的設計實務工作都一知半解，專業要如何怎麼累積堆疊？好比每天生活在豬圈裡，也許辛苦但會更清楚知道豬長什麼樣子，而不只是看過豬走路，常到工地現場自然會漸漸了解工程進行是怎麼一回事。

在工地歷練一定時日之後，再回到內部擔任像是初級設計人員的角色，這個階段除了圖面工作也要開始負責現場監造，要能監理出施工和圖紙上相異的地方，或是工序有問題的部分。在此同時也會開始負責一些小型的設計，例如單一的衛生空間，這種小範圍的設計是很好的練習，就算執行失敗了也不至於影響到整體的設計全局，在最終設計確定之前都還補救得回來。

接著就要學習執行工程發包，審定價格、採購、施工等環節，最後成為執行設計師。在此之前，我們內部對於歷練的總量有著表訂的要求，甚至規定丈量工地的累計數量。

量測工地也是一門很重要的學問，聽起來好像是很基本的事，但許多設計師在實務上通常還是一知半解，有些時候量出來的數據會和實際狀況差距頗大，甚至每回量出來的結果都不一樣。出了這種狀況，如果現場是在驅車可達的地方還算小問題，但如果工地現場是在海外便較難以處理。尺寸一量錯，後續執行的環節也就步步錯。從這些細節可以看得出來，一位專業設計師的養成其實是很困難的，更何況就算通過這些累積及考驗，遇到問題的時候也未必可以順利解決，仍然需要很多經驗值去補足新手容易犯的錯誤和缺失。在這些時間成本的累積之下，專業能力才得以慢慢被積累。當然，這些也是一般自詡為設計師甚至客戶端都未曾探究的成本。

在我的團隊裡，執行設計師是這樣被養成的。而所謂的「總執行設計師」，組織架構上就等於是這些執行設計師的管理者，每組團隊皆設置了這樣的位階。這個職稱是我的組織創始並且率先使用，我們也能顧名思義的瞭解其工作內容。然而，設計圈有個很微妙的現象是，除了有些不求甚解我當初命名原意的人，也仿效自稱為總執行設計師外，大多數設計師會稱自己為「設計總監」，但倘若整個團隊就長年來都只是一人工作室，試問這個總監要監些什麼？就好比一個三口之家自己關起門來舉辦頒獎典禮，最佳男主角頒給爸爸、最佳女主角頒給媽媽跟女兒，這樣的頭銜與實際執行似乎全然不妥適也不相干。

職稱若只是滿足自我感覺的工具，而不是任務分工的明確承擔，一切似乎都只是自尋開心罷了。與其在職稱方面矯飾，倒不如在專業領域多用心著墨，也就犯不著時時擔心哪天被看破手腳。

武俠片只有龍套會需要名號，高手不用

06 ｜待在一家設計公司領薪水或自己創業？｜
想清楚成立設計公司的原因，
是否已具備足夠專業及執行能力，
比資金到位更要緊

創業維艱，在各行各業其實都是一樣的，不會因為創業的是設計公司，就會比其他領域夢幻一點。

現在很多剛踏入設計產業的年輕人，鬥志高昂，把設計工作想得很美妙，好似每天的工作就是穿搭時尚，端坐在如同是電影場景的辦公室裡，聽著爵士樂優雅的思考著設計，最好還要搭一杯 illy 咖啡，整個畫面著實有型有款到不行。但隨著日子一天天跳錶過去，有些人便開始覺得設計工作似乎跟自己想像得不太一樣，工作內容怎麼好像都在處理雜事，成天面對廠商的施工問題，或是應對客戶的脆弱或高傲，甚至還要經常到工地現場去吹灰吃土，最後便仰天長嘯高喊「這不是我想像中的設計師工作！」於是乎磨了一段時日便萌生退意，設想著如果自己創業成立設計公司，便不用再仰人鼻息，屆時自己發揮的空間一定會更大，更可以承接一些喜歡的案子、和某些名人從客戶變成朋友……之類，在設計師工作和創業一途，自行抹上一層童話般的糖衣，把夢幻更過度地澆灌在自

己的許多想像上。

如果只是因為覺得設計工作和自己想像的不一樣，因而質疑你所屬的公司是在剝削你而沒有給予發揮的機會，那麼，我誠懇的建議先檢視自己到底適不適合做設計工作（建議回頭參考本章第一、二篇文章），以及評估自己的實務操作能力是否到達標準之上，對除了設計以外的經營工作耐受能力有多高，這才是最實際的考量，有沒有資金成立設計公司反而到是其次了。

在我創業的年代，成立設計公司的門檻相對比現在低許多，事實上並沒有設計公司在做純設計，絕大多數是著重工程，通常只要認識幾個工班，有些二人會再把形象稍事包裝一下，便開始承攬一些居家裝修或是小型的商業空間裝潢。（殊不知裝修、裝飾和設計是截然不同的領域！）那時所謂的設計師不懂畫圖似乎也沒甚關係，反正也沒有太多業主在認真讀圖，每個客戶都只在意報價單上的費用總價。在那樣的設計環境裡，我在當時服務的設計公司做到主任設計師之後，到決定出來自己創業，縱使能量滿血，但這中間其實相隔多年，那段時期我不斷觀察大部分設計公司在管理方面的細節，甚至非設計公司的其他行業如何營運，發現台灣的中小企業通常只有「過度管理」和「幾乎不管理」兩種模式，於是我認清業界並沒有我理想中的設計公司，創業的決心也愈趨堅定。

那段為期頗長的時間裡我思考了許多事，我著實不是很喜歡計算數字的人，雖然成立設計

公司前在發想端是開心轉圈的，但實際的執行面卻是痛苦不堪的。有了自己需要完全負擔成敗的公司之後，開始要去面對人事、財務方面的種種問題，諸如勞基法、財稅等這類行政財會事務，對設計人來說常常是狗屁倒灶的事，經營公司實務上卻都必須通盤了解，當年甚至不時還要參與一些維護人際關係的應酬。

領薪水還不如自己當老闆？！
親愛的，我們一起開工作室吧！

回想起自己創業還真的是不得已的事，不比現時今日因為資訊發達，創業門檻看來似乎變得比較高些，但事實上卻全然相反。設計公司如雨後春筍般大量增生，猶如這些年常見許多由情侶檔或夫妻檔組成的工作室，有些是學校畢業後便直接創業，甚或留學歸國後開設，有的是在設計公司待了一兩年，對設計抱持滿腔熱情和想法，看待台灣的設計環境也有不少批判式的創見，於是乎一個負責設計工作、一個擔任聯繫窗口和財務以及網路行銷等項目，也許再請個年輕的小助理，擺個兩三台果粉電腦在自家客廳或是租個小辦公空間，工作室就開張大吉了。

姑且不論這些工作室的設計案是三嬸婆的六姪子介紹來，或是老媽的手帕交提攜，在實務面上這些設計師們能執行到什麼程度，有多少細節或專業是直接丟給施工隊去處理，能畫出完整施工圖並確實執行的，看來似乎不多。一旦設計失敗後便有標準說詞：是客戶不懂品味秀下限、是助理腦子笨、是施工隊水平差。有些或許因為財務有金主父母支持，所以案子可以慢慢挑三

揀四，即使工作室或公司成立了一兩年甚至沒有執行過案子也無妨。

另外值得注意且深究的是，有些工作室在成立初期，因為缺乏業績案例，往往會將老東家的案子直接當作自己的作品拿來招攬客戶，也不管當初涉入這些案子有多深入，總以為是自己參與過的案子無妨，哪怕當初的參與僅是丈量工地，或是跑圖曬圖這等末端工作，全然沒有智慧產權的概念。對於專業軟件的態度，也總認為自己是個小工作室，灌灌補帖使用盜版也是可以接受的。這些創業的林林總總方方面面，實在不是這些小打小鬧的思維可以背負的。

有時想想，我們在討論是否創業時，往往忽略了自身的專業素養是否得以支撐創業的想法，人格特質又能否面對現實的壓力，困難的從來都不是成立公司這件事，而是到底有多少能耐去承接並且完善每個案子。因為經營設計，向來不是思考型的創作工作，而是需要事必躬親的執行類工作，無法理解這一點的人，恐怕還是別創業為妙。

"

在浴室唱歌，和登台是全然不同的兩件事

"

空有姿態於事無補，
從實作開始培養設計力

07 ｜如何讓客戶了解設計工作的專業價值？｜

教學相長，
從業端和客戶端互相學習、提升，
堅持專業到形成口碑後也不鬆懈

近年來無論是設計師的專業能力，或是一般大眾對於設計工作的理解程度，看來都是漸漸往一種越來越好的方向在進步。

雖然我在書中討論到很多想法，似乎對整個設計生態抱持悲觀的思考，但不可否認的是，相較於過去，台灣的設計力與對設計的理解都逐漸提升，當然這無法從短時間或是單一一個設計單位來論斷或量化，但若設計師們願意把完整的想法、專業的執行概念做到更普及的分享和推廣，我想會加速設計環境的正向改變，而整個設計產業是否願意主動往前推進，則是重要關鍵，這個過程就像混濁的水雖然依舊骯髒，但集體意識投注的努力就會像是在汙水中投入明礬，經過此許震盪之後，清澈的水終究會被沉澱淨化出來。

雖說在整個生態還沒開始被顛覆或扭轉前，設計工作的執業狀況普遍來說還是一片混沌，不過許多設計師開始懂得運用專業的堅持去篩選客戶，客戶端也

慢慢了解如何尊重專業，讓設計的產出質量更為完善。話說回來，其實不願尊重專業或奧客文化存在於各行各業，並非僅蟄伏在設計業界，不過只要心態健康的客戶素質不停提升，惡質的業主自然會有不求進步的三流設計師去應對，因此無論是從業端還是客戶端，好的都會越來越好，壞的自然也會越來越壞，形成一種金字塔型的專業落差。

設計環境提升需要每位從業者投入，
後勢看漲的期許，堅持是唯一途徑

舉台灣為例，不只設計產業的風氣在改變，就連一般人的日常生活品味也有顯著的調整，例如用餐習慣；過去無論在家開伙或外出打尖，鮮少懂得以紅酒或白酒佐餐，而現今則不然。

一切的改變源自布爾喬亞這群中產階級，無論在哪個時代看來，他們都是改變社會環境及文化的實質力量，而這股力量並非來自所謂金字塔的頂層人士。更何況進步的專業環境並不一定只發生在高端進步的國家，如同這幾年設計軟實力突飛猛進的泰國就是很好的例子。

台灣雖然逐漸進步，但生活美學水平與泰國相比卻有一段差距。當然，說出這樣的話不免讓些崇日哈韓的人撻伐，但我們談的是普遍的平均水平，而非頂層素質。近期台灣街頭巷尾象徵生活品味的選物店，大大小小不停的開張，小店的風格是店主傳達想法的介質，店頭的空間是店主陳述想法的載體。但可惜的是並沒有有多少店能夠持續堅持下去，市場的淘汰機制彷彿

是經濟面向的演化論，總是以損益難以兩平的現實因素讓這類型的店倒閉收場，而被迫淘汰的還包括他們的夢想。然而縱使曇花一現，但他們的存在過程卻讓專業價值被一點一滴的存儲在普羅大眾的潛意識裡。更可貴的是這股想要改變產業的力量並沒有因此消退，如果每個人都有不被打倒的勇氣，並且願意在自己的領域深耕盡力，發現整個環境的問題之後願意致力去解決，縱使有如唐吉軻德，但若能持續提出觀察反思的經驗與業界彼此交流，或多或少整個展業都會被一步步的向前推進，進步的速度或快或慢都只是時間早晚的問題而已。

很多年輕的設計師踏入這個工作領域之後，就開始面臨業界的現實考驗，無論是客戶端有形或無形的壓榨或是經濟能力的左支右絀，成為設計師的熱血和衝勁也跟著一點一滴被磨損，被市場機制凌遲之後便開始以消極做為解套措施，甚或是隨波逐流以賺錢為目的，誤以為從此就要這樣冷感面對自己曾經熱愛的工作。就我自己的觀察和經驗，任何事情只要找到平衡點之後，便不會感到這麼悲觀。意即當你有了一個很棒的想法，卻找不到願意讓你發揮的伯樂，那何妨把這想法存在自己的熱情硬碟之中，並且持續不斷拓展自己的實力，總有一天這個點子會萬法不離其宗的融合在你的設計理念之中，以其他形式轉化出當時的構想，專業的價值必然在此顯現。也就是說，如果你想到了但沒去做，那等於沒想到。如果你想讓這個環境了解專業的價值，但不堅持，那等於不曾專業。

現實的殘酷不只存在於設計圈，在專業口碑還沒形成、環境尚未全然友善前，從業者絕對

要有堅持下去的決心，才能走到看見夢想實現的那一天，天賦或許天與生俱來，但堅持與努力與否往往才決定成敗。19世紀中葉前，全人類成天夢想飛行，但只有少數鐵桿堅持理想而造出了飛機，大家都知道萊特兩兄弟成功了，但少有人知道他們是先存著夢想從生產腳踏車做起。

"

戲棚下站久了還輪不到你，因為你在睡，沒看人怎麼演

"

08 ｜設計要成功非創一套獨到的設計哲學？｜
設計哲學不能流於造神運動的口號，真正的專業毋須言語包裝

設計哲學涵蓋的範疇太廣，包含歷史的更替與發展等等，在此就以一般人常接觸的「包裝」來談。

「成功」具有多面向的定義，能夠討論的層次太多，在這裡我們姑且把所謂「成功的設計師」，不能免俗狹隘的定位成「知名度很高」好了。首先我必須說明現今媒體動不動就提出「設計哲學」，我壓根認為根本沒有這回事，報章雜誌成天談的什麼設計語彙，仔細解構似乎都是包裝出來的東西，無非是這些所謂設計師們把一句簡單的話用一堆艱澀的修辭去包裝，如此一來就是有深度、很專業的展現嗎？我想設計不該是這麼膚淺吧。然而偏偏時下各行各業喜於以此方式來展現專業，我舉幾個例子來翻譯翻譯。例如，文藝青年或管理學鐵粉們總這樣寫文字：

昨午微雨，將心鬱塞已久的鉛華稍稍洗滌，原以為這身臭皮囊的覺知已然開啟，怎知心中仍舊擁擠。

容我直譯為：一直下雨，心情鬱悶。

財經雜誌報導：外部環境疲軟，上一季度 ROE 較去年同期微幅下修。

容我直譯為：公司不賺錢。

拜讀設計大師們的華麗辭藻，往往不得而知他的設計原意，也就是說根本翻譯不出來，甚至把同一段設計發想的敘述換個設計案，也沒人看得出來有何不妥之處。好比我常看到類似這樣的闡述：

這個設計的手法是利用不同材質之間的可能性，讓光線在其間自然的流動，輔以環境與空間的連結，使這樣的設計語彙能得到更豐富的多樣性！

請問哪位有辦法參透這意指何物？

艱澀言論不代表深度，專業需禁得起時間考驗

我對於坊間常有一些邀請所謂設計大師對話的論壇，總感匪夷所思。所謂「跨界」或「大師級」的對談，常常變相的呈現出各說各話，將自身不知所云的主張陳述得極為玄妙，讓人無法判讀理解，也或許這樣的手法及口條比較容易彰顯深度，就好像一些設計公司命名一樣，然而一切卻與他們的設計思考無關，也如同算命神棍必穿唐裝、腕串佛珠一般的形象包裝。但一些新銳後進們，往往卻還不明究理的有樣學樣，詩經小雅前仆後繼，這些「有深度的膚淺」，有時還頗令人擔心。

私以為設計最根本的還是要回歸到機能的本質，並且解決問題，那些華麗的詞藻說穿了恐怕都是一些型塑形象的台詞罷了。在這些對談的場合中，只要仔細聆聽、深入思辯，常常會發現很多設計師其實都是言之無物的。往往論壇上的簡報檔一打開，就開始自顧自講自己的內容，也不管聽眾理不理解，反正聽不懂就是象徵有深度，更不想找到對的方法去灌輸大眾應該對設計工作抱持怎樣的觀念，總是喜歡講一些很形而上、貌似玄學的東西。倘若真有對改變環境的思維與堅持，我想都應該以較入世的手段深入淺出地表達，而非言必稱思潮，語必談思考，難道講述一些讓大家難以理解甚至聽不懂的內容，就代表是哲學或真理嗎？那麼這所謂的「哲學」和「國王的新衣」還真有異曲同工之妙。

當然還有一種可能是，這些所謂大師級設計師們講的東西根本沒有一套哲學支撐，也未曾出現過他們自己依循的真理，恐怕是害怕油盡燈枯，因此用一般人覺得崇高的方式去包裝他的

論述而已。這現象是各個領域都普遍存在的問題，就像一些所謂的重量級人物，往往致詞講了十分鐘完全聽不出實質內容，有時還會中文、英文夾雜交錯，好似這樣講話比較有國際觀一般。

我認真相信禁不起翻譯的東西就代表它不是真理、甚至沒有道理，是無法經歷時間考驗的！所謂的專業其實反而是平易近人的，就像真正的專家講話是很深入淺出的，用生活化的語言解釋複雜的概念，而不是像在背教科書一樣，把每個細項都用字詞條列化呈現，到底是什麼東西，講了半天之後也沒人聽得懂。

記得在東京銀座有一家我很喜歡的西式酒館，店面非常狹小但設計質感甚佳，一派白領小資風情。座位區只有一座一字型的吧檯，除了供紅白酒還販售香檳，而讓我驚豔的並不是空間氛圍或是酒單特別，而是只能容身一人的窄小吧檯竟然還能供餐，並且煎、煮、炒、炸各種烹調方式的食物都羅列於菜單上，整家小店卻只有一個人在打理。我很好奇到底要怎樣在這樣條件的小空間中端出炸物、烤物還有煎食，於是我就把每個烹調方式的菜色都各點了一樣，結果發現廚師有條不紊的在僅能容納一人轉身的小空間中，拿出小炸爐、拉出烤箱，冰箱裡的收納也都極度整齊且容易拿取，當下我真的是佩服不已，那個廚房設計之好，我真的前所未見！

所謂的「專業」，我想應該就是這個樣子，設計的哲學應該建立在審美與機能相顧均衡的基礎上，而不需要太光鮮亮麗的表象贅飾，一個好的吧檯設計除了視覺質感是根本之外，甚至

要讓操作人員能以基本的工具設備煮出雞湯！如果連烹飪的基本原則都不懂也不願去研究的設計師，如何將設計理念講述的頭頭是道，外型設計時尚的令人讚嘆呢？我想若廚師無法在這樣的廚房順利工作游刃有餘，再設計感十足的造型設計也是枉然。如同對一個不懂做菜的廚師來說，廚房配備再怎麼高級，煎個最基本卻最得看出專業水平的荷包蛋，恐怕都困難重重。

設計師需要所謂的設計語彙或是設計哲學嗎？我相識許多業內碩望級的大師，無論國內外，往往都只用他們悉心投入的作品和使用者溝通，使用者在他們作品裡感受到言語不知如何形容的安定感，在這些空間中移動甚至使用起來，在在體現出整體環境裡被大師們悉心考量的設計哲學，這種源自專業的具體呈現才是每個設計師應該要在意的核心，而僅將氣力花在包裝自己的設計哲學，到底有什麼存在意義？我其實不懂。

"
用法文講髒話，不會比較優雅
"

09 ｜拿到設計獎就是專業、設計水平高的保證？｜
判斷得此獎項真是客觀的肯定嗎？
藉機觀摩國際趨勢與設計力更要緊

這現象與滿街大秀街事業線即稱名媛，以及上過談話節目就稱藝人，數量上似乎不遑多讓。

設計類別的獎項，在華人圈常常被冠上些更上層樓、一高還有更高的稱號，好比「設計界的奧斯卡」、「華人設計的最高榮譽」，又或者是華人圈自辦的獎項，德國人有紅點，大家就金點銀點……繁星點點，甚或有些模仿歐洲獎項的動物命名法，而以聽來頗為怪誕的方式如昆蟲之類命名。二〇一〇年以降愈發精采，姑且不論評審的方式以及大會的規則，目前已經近乎人人有獎的地步，好像沒拿個獎像加持，便沒了江湖地位一般。

話雖如此，歷史悠久且評選過程堪稱嚴謹的國際獎項，還是有其一貫的指標意義與領導地位。如同常被討論的國際四大設計獎項。但要討論所謂的四大設計獎項之前，首先要釐清的是，為何只有四大？以及如何定義出這國際四大設計獎項的價值。

對於國際四大設計獎項普遍的認知，是指德國「iF工業設計獎」、「Red dot紅點設計獎」、「美國IDEA工業設計師協會設計獎」以及「日本G-Mark通產省優良產品設計獎」。但是說實話，這似乎只是「亞洲人觀點」而已。

就拿獎項的參賽數量來說好了，全球iF的各個獎項參展件數最高曾高達一年二萬多件，但日本的G-Mark卻只有幾千件，且並非涵蓋全球。這些獎項的評選在數量不均等的狀態下，要如何比較出素質和優劣？況且每個獎項當初成立的目的以及想要彰顯的價值並不盡相同，如何拿來類比及歸納呢？再者，設計界本來就是一個比較封閉的領域，加上亞洲地區又極度喜愛渲染這些獎項的得獎光環，導致設計界有著盲目追求獎項的風氣。

回想二〇〇七年初我剛獲頒德國紅點設計「空間類別紅點獎」的時候，據大會表示，華人圈除了少數產品設計外，還沒有人拿過這個獎項。但幾年之後，陸續出現宣稱其為華人紅點第一人，且無所不用其極的消費紅點，我想也不必要去函更正或討論了。當年我隻身前往德國埃森領獎時，氣氛是極其愉悅的，純粹是因為得了獎代表亞洲作品被國際肯定，當下並沒有任何商業利益的考量，而頒獎會場放眼望去沒有幾個亞洲人。但時至二〇一五年，我再次到德國慕尼黑去領取iF產品設計獎時，得獎者有極高比例的華人，當晚會場充斥著大江南北各種腔調的中文，這種空間錯置的感覺頗為微妙，讓人幾乎忘了身在德國。想想近十年來重要的得獎作品都集中在亞洲，到底是因為亞洲的設計水準突飛猛進的提升了，還是因為亞洲開始成為重要

的商業市場呢？這其中的緣由我想是值得深思的。

表象重於機能的弊病，評審團主觀評選出了什麼價值

不可諱言，各類型的獎項近年來都會有些商業包裝，甚至些國際獎項為了擴展市場及影響力，也遠渡重洋到了各個亞洲城市設立辦事處。設計的創業方面獎項更是如此。這些類型的獎項往往連徵集網頁都極為粗糙，並且巧立各種名目的大獎，讓一些從未拿過國際獎項的新銳設計師去付費報名，然後再逐層收費。我曾經在德國 iF 的酒會上，遇見一個美國設計獎的主席，席間他專找華人攀談，但以我在歐美長時間的往來經驗，卻對這獎項聞所未聞。而細看這獎項名稱，如同文前所提，也是動物昆蟲之流，好像叫金鯊魚還是金海豚之類。但話說回來，我想讀者們一定同意我的說法，其實獎項的重點並不在它的名稱或是所謂的國際地位，而獎項評審團的架構是否客觀，以及評選的方式是否專業，才是值得關注的議題。

以空間設計或建築類別的獎項類型來說，絕大部分的評審都沒有到現場看過實景，他們通常只憑著圖片去檢視與評斷，所以他們不太可能了解整個空間的設計與機能的平衡是什麼，人、機能與環境三者間的重要連結又在哪裡？於是近年來空間和建築類別的作品，往往愈受到獎項肯定反而機能愈差、實用性愈經不起考驗。空間建築類型的作品並不像工業設計，因為比

例大小的關係，光是看模型或圖面便較容易有些評選依據，從視覺產出就可以看出端倪。這類型獎項的評審，如果沒有到過現場，或是本身不具備足夠專業素養及想像力，就很容易光是看圖片的呈現，甚或是極簡作品的窗外大景，就評選出他們眼中所謂優秀的作品。倘若這個狀況再不改變，就算是得獎頻繁似乎也沒什麼好再感到雀躍的。不專業的評審機制，到頭來只是評選出一件件如同是攝影作品的空間，甚至有可能出現一個金玉其外、敗絮其中的得獎作品，在這樣的狀態下得獎到底是對設計能力的肯定，還是對於排版跟攝影能力的嘉獎？如果空間類別的得獎作品出類拔萃的真的那麼多，在分子與分母都如此大的情形下，設計師幾乎都是優秀的，也都是拿了獎的，那麼台灣怎麼還會有這麼多其貌不揚的建築呢？試想一下就不難發現，得獎這件事情到底需不需要那麼高調張揚、獲得獎項肯定到底是獲得誰的肯定？還是淪為付報名費換江湖地位的不堪而已。

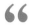

用錢買不到的只有⋯⋯全勤獎

10 | 得獎鍍金對接案量和知名度有多大幫助？ |

短期提升或許是有的，
但路遙知馬力，
長期觀察才能看出能耐

得了些獎之後，承接的案量會不會增加呢？其實短期來說看不太出來，也許應該要把時間軸拉長才會比較準確，不過初步看來平均應該是五五波的狀態。

以我的團隊來說，剛開始獲得國際獎項的時候，接案量反而向下滑落，我想或許是因為一般人覺得得獎的設計公司，就一定會水漲船高收取比較高額的設計費用吧。再者，如果當年拿的是商業空間的獎項，一般便會覺得我們好像無法設計居家空間；反之如果獲頒的是居家空間的獎項，大家又會覺得我們只能設計名人居家，似乎沒有辦法處理公共空間或商業建案。這是個很值得觀察的有趣現象。

對於一個設計團隊來說，他們怎麼看待得獎這件事情，某個程度上也反映出了該團隊的高度，以及對名與實之間的價值觀。現今一些設計界人士，總會慣性地在得了獎之後，大肆動員媒體幾近呼天搶地的宣揚，獲獎的驕傲可以理解，但不斷搬出身段來炫耀和

說嘴所謂何故？但想想這樣的心態和舉措，是否是缺乏自信的自我防衛？

心理學裡有種看法，人們總是越缺乏什麼就越是高調的去渲染什麼，或是只有什麼便會不斷去誇大什麼。就像沒有閱讀習慣的人常會把大量每出必買的藏書整整齊齊地擺放出來，儼然是個私人圖書館或展示間；也只有不懂品酒的人才會把每瓶酒的瓶身擦得乾乾淨淨，卻放在酒櫃完全捨不得喝。也或許其他領域極為空泛，但只有靠著藏書或存酒才能刷存在感的人，也會有一樣的作為。但品酒與閱讀若是一個人的生活習慣，展現於外好比是一種氣質的黏著，不須強調也讓人與其相處時好似如沐春風。也因如此，對於設計的能力與高度，我想一定能從枝微末節體察到，也許未必淋漓盡致，但總會讓人發覺到線索。而這些，並不需要藉由獎項的光環提示，獎項只會是錦上添花的加分，無關乎獲獎者的設計修為。

比得獎更重要的設計使命，
以文化發揚設計理念

國幾獎項之於我來說，參加獎項的目的並不完全在於獲獎，而是希望透過參加的行為以增加更多和國際交流的機會，讓各種文化背景的國家能有機會看到從台灣出發的設計，進而能有更多合作的機會，創造更多元的設計產出，而獲獎只是附加價值而已。透過積極的參與國際組織及獎項，視野也會有所提升，得獎之後得到業內的關注，也更能刺激設計界的互動和水準的提

升，所以對於獎項應該更平常心的來看待它，國際性的獎項當然有一定的參考價值在，可以積極參與但不應該盲目跟風。很多國際知名的設計大師，也不是常年獲頒 iF 或紅點設計獎啊！況且真的獲獎了對於他們來說，也不見有什麼好特別強調的，我想因為得獎之後在專業方面要做的事情還是一樣，並不會因為得了獎就不用再巡視現場或是就此對於設計環節馬虎打發，起碼我是如此。

越是在意獎項的反而都是些圈外人，得獎在他們看來是認識一個設計師的途徑、是判斷這個設計師收取的費用值不值昂貴價碼的標準，也似乎是認定設計師在設計業界的地位表徵。但對於我們業內的人來說，獲獎這件事在欣慰之餘，其實沒有這麼神格化。

無論任何類型的產業，大部分的公司總在得獎之後，會把獎牌或獎座放在公司裡醒目的地方，或把獎狀掛在牆上。不可諱言其實我們公司的同事也會這樣做，但這樣做的意義旨不在於炫耀，而是一種自我惕勵的手段，時時提醒自己一切的累積得來不易，在獎項肯定之餘，我們更當要為自己的每個設計負責。當然有時候我會開玩笑的說，訪客來商談設計的時候，看到這設計公司有這麼多國際獎項加持，或許會因此更看重我們的專業，在案子進行的過程中不會有太多曲折離奇的畫面發生，也許是讓設計公司更好做事的方法。雖然這是我打趣的玩笑話，但想想似乎也反映出某些現實，如果一般大眾對於設計獎項的迷思沒有改變，會不會助長些「名過於實」的設計獎項？也讓些自我認識不清的設計師，將獎項這件事自我催眠的鑄造成免死金

牌，不越發著重強化自己專業水平的提升，反而譁眾取寵地不斷消費獎項而停止進步，哪怕只是買了個不知所云的獎，抑或是親朋好友灌票的網路票選獎。如果造就這樣的風氣，那麼得獎這件事的贏家到底是誰、真正的輸家又是哪一方呢？

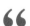

奧黛麗赫本沒參加過選美，但美麗的她得過奧斯卡

11 ｜得過獎的作品或設計師一定比較厲害？｜

獎項崇拜現象亞洲尤為嚴重，
對於白人獎項的過度推崇需要被端正

我這種說法或許會引發論戰，但我必須很誠實地說出我的觀察，愈是由白種人頒發的獎項，亞洲市場愈是買單！

設計產業（如果說設計是種產業的話）對於一般大眾來說，並不是在日常生活理解範圍之內的事，設計圈內的狀態大家並不是很了解，他不若一般其他產業讓大家熟知，如同科技業大家知道台積電，演藝圈大家知道周潤發。所以可能這時候獎項就會成為一個宣傳焦點，並且吸引媒體報導接著讓某些設計師能廣為周知。但奇怪的事，設計圈愈讓圈外一般叫得出名字的，大家往往很少聽說他們有過什麼作品。另一個現象是，大家普遍還是對於日本的設計作品比較熟悉，可能因為台灣對於設計的國際視野還沒有那麼開闊，所以產生限縮在鄰近的地域性，對於歐洲國家相對比較陌生，例如像荷蘭這類受到國際矚目的國家。

這幾年來台灣社會對於設計獎項的追求，似乎已

經到了本末倒置甚至有些病態的地步，發展成這樣的景況，我想教育單位要負很大的責任。從二○○七年以來，台灣一些設計科系，要求學生積極參加國際獎項，以得獎數量來作為學校考核的標準，甚至作為學生畢業的參考指標！在我看來這真的是有如洪水猛獸的錯誤政策。

這種要求讓獲獎悖離文化整合和與國際接軌的本意，設計科系的學生甚至只會去搜尋近幾年的得獎作品，從而按照獎項風格而觀察、仿效，雖然說設計學習都是從模仿開始，但這種有目的性的模仿就會演變成抄襲，本質上是在扼殺學生的創作能力，以非常不可取的行徑在助長惡質文化，也讓設計產出的目的不再是解決問題，卻是在於追求加冕。如果設計人在學生時代就是被這樣教育出來的，那又怎麼能期望台灣的設計水平經由年輕一輩的新血加入，而能有所改善及提升呢？

外觀重於機能，迷信大師光環的設計盲點

另外，還有一個有趣的現象是，以大型公共空間的設計來說，通常會找那些所謂大獎加持的大師操作設計的，都是有預算餘裕的政府機關或公家單位，而少有私人企業的辦公大樓。也許因為政府單位所推動的公共空間建設，決定設計者（長官）以及使用者（大眾），和驗收者（政府單位）全不是同一個人！所以設計出來的建築再糟糕，全民都必須被迫接受且使用。而這狀況的發生，我想是由大師級的人物來設計，對許多方面來說比較好交代，也或許較容易迅

速獲得高知名度，而 C ／ P 值相形提高，畢竟一般人還是迷信所謂的「品牌」，哪怕他們不知道這些品牌背後代表的努力及意義。一般人更覺得大師出手就是品質保證，批評的人就是不懂設計意境、沒有文化底蘊。但為何台灣少有私人企業的大規模設計案找來大師助陣？因為公司總部的使用者和驗收者都是員工，而出資者更要求設計產出的合理性及效能，機能的實用性才是設計成功與否的本質。倘若設計產出些自我感覺良好或有極佳「設計感」的建築外觀，但在空間使用上卻窒礙難行，這種虛有其表的設計視覺是不會被實事求是的私人產業所採納的。

也因為這樣，一些私人產業或集合住宅，往往會有令人注目的高水準作品。

一方面，若暫時不談獎項再回過頭來說，設計產業的發言權不應該一直由歐美國家說了算，雖然這樣的風氣已經行之有年了，然而大家在追求肯定之際，是否也曾經思考過，為什麼我們的作品需要獲得他們認同，他們真的了解亞洲的文化與設計需求嗎？我這種論調並不是要把議題投射在民族、國家或地區上，只是事實上無論在哪個領域來說，西方國家的確都擁有主導霸權，如果亞洲國家再不覺醒，我們好似只能亦步亦趨跟在他們腳步後面，甚至期盼被賦予肯定，被動的想獲得讚許卻失去了主動進步的意念。

如果真要以是否得獎來評斷一個設計單位的設計能力，有時還不如觀察他們是否參與了相應的設計組織來得比較實際。國際上有很多由一流設計團隊組成的聯盟，加入這些組織雖然審核嚴格，但對於促進設計文化和想法的交流和產出，卻有著很正向的幫助。然而參與這些組織

並不會讓大眾看見你，而有了快速成名的捷徑，但如果設計師的觀念能夠有所轉化，把參與設計組織這種暖暖內含光的判斷，當作是培育設計能力的基本工作，而非盲目追求國際獎項，在設計素質跟著提升之後，長時間來說也必定能連帶影響到大眾的審美價值。

人人大師風範，哪個大師手筆

12 ｜如何保有初衷而不迷失於得獎光環中？｜

專注在自我提升及維持公司營運，得獎不是暢行無阻的市場通行券

會過度放大得獎光環的人，說句不政治不正確的話，會不會是因為得獎僥倖，才會表現出如獲至寶、不停炫耀的態度呢？

獲獎是對自己專業領域的肯定，短暫的喜悅我想是一定會有的，但如同前面提到的，得獎之後每天在專業領域上要做的工作還是一樣日復一日，在設計工作上需要的如履薄冰，更不會因為獲獎而有所改變，所以應該不太會有時間沉浸在得獎的喜悅中太久。

我也遇過一些得獎之後，就利用自己的某些頭銜或資源大肆宣傳的設計師，好像惟恐天下不知他得到什麼獎項一樣。有聽過哪個國際知名、真正的設計大師成天把自己得的獎項掛在嘴邊嗎？我想越是沒什麼實力的人，越喜歡用獎項為自己背書。這種不停放送的宣傳行為，就好像一手拿著名車鑰匙、一手握住豪宅權狀坐在夜店吧檯把妹的公子一樣，行徑真的非常詭異且荒謬。

設計工作的性質說穿了骨子裡流的也是「服務業」血液，再怎麼厲害的室內設計大師，設計工作其實跟做裝潢沒什麼兩樣，只是沒有人願意這樣去點破並承認而已。所以得個獎到底有什麼好自我膨脹到好像多不得了一樣，況且對於消費者來說，得不得獎和他們真的有很大的關係嗎？例如一部原本就沒興趣的藝術電影，會因為片子得獎或男主角鍍金，就逼迫自己進電影院去沾染文藝嗎？朋友邀約或許還有可能，表彰個人藝術氣息也是另一件事，但獎項再怎麼亮麗依然是無法改變原有的消費行為模式，因此得獎的設計師也不須太過度膨脹自己。

另一個比較容易引發討論的點是，設計師在得獎之後，業績是不是跟著有所提升。畢竟理論上來說，得獎是對專業能力的肯定，但這並不代表市場也會跟著買單，例如拿到普立茲建築獎等於拿到國際競圖的種子門票，但並不等於設計出來的作品市場都會全盤接受。成立設計公司雖然是以提供優良的設計產出為本意，但本質上還是需要營利，而營利才能讓公司得以繼續經營，所以得獎之後業務量是否增加，增加之後是否能夠篩選，篩選之後是否有助設計能力的提升，也是設計師需要去思考和努力的方向。

從雲端回歸現實，
得獎後仍需考量營運面向

社會大眾對於設計領域的要求似乎過分清高，就像是看待電影產業一樣，往往都會要求其

嗅不出商業利益考量，才會是值得尊重的作品。做出想賺錢的設計就是生意、就是銅臭沒格調，但設計本來就不是慈善工作，所有成本每個月都要有固定的支出，怎麼可能如此理想不考慮營收？或許大家應該要把重點放在，設計公司是否可以在彼此可接受的價格內，提供適切的設計內容與價值，而不是單就成本衡量設計的報價是否合理。設計公司就某種程度上來說，賺取的也是一種技術財，從軟體的投資、人才的培育、時間成本的投入等比比皆是，所以實體的成本當然不是判斷報價是否合理的依據，如果什麼都要實體成本來換算收費才算合理價格，那麼設計師提供的專業，不難道也是一種成本嗎？如果每個人都想著只要買一本《完全監工不求人》之類的所謂工具書，就可以完成設計，那還需要設計師做什麼呢？

事實上任何事情的取捨都還是取決於心態，一個高度夠高的設計師，會經由與不同業界的交流，以及每個設計案的執行過程，發掘自己的不足之處，進而去補強去思索，精益求精、持續學習。如果設計師也身兼公司創業者的身分，獲得獎項之餘的工作流程操作與管理，更是值得投入心力的範疇，在這麼多方面都該提升的狀態之下，哪來那麼多的時間可以忘我迷失呢？

> **卓別林沒什麼偉大情操，他從來只是想娛樂大眾而已；裝潢就裝潢，說什麼一嘴設計**

13 │設計要建立品牌是否很難成功？│

一味追隨西方品牌是華人世界的迷思，華人不相信亞洲品牌，較在意口碑

人們只相信品牌能彰顯的經濟實力，卻不在意品牌代表的精神與品味風範，有種雖看不懂情懷但只要看得出是來自哪兒的月亮即可的謬思。

老實說做品牌對華人來說太困難了。因為華人壓根就不相信華人的品牌價值！

更準確地來說，華人相信的不是品牌本身，而是迷戀品牌地域性產生的形象觀感。不可否認華人的世界一直都有著崇洋媚外的心態存在，例如一票沒有任何教育專業背景的老外司機，甚至在自己家鄉是街邊嬉皮或遊民，便因為這樣的心態而可以堂而皇之到台灣教授英文。這絕對不是歧視計程車司機的意思，而是他們根本沒有受過教育方面的訓練或相關經驗，但只因為是外國人在亞洲便會是專業的品牌，說真的他們的發音不標準恐怕大多數人還聽不出來呢！這樣的情形在餐飲業或是其他領域比比皆是。也因為華人和西方人看待專業的角度完全天差地別，這也就是華人

品牌之所以少有成功案例的問題所在。

一直以來，華人地區自始至終都沒有品牌的概念，有的只是口碑行銷的模式。例如家庭常備良藥面速力達母，他的名字一直能被廣泛地記得。大家覺得它好用是因為口耳相傳，而不是因為認同曼秀雷敦這個品牌。就像是從小吃到大的那家巷口麵線很好吃，是認定食物烹調得好、口味很道地，但你不會在意這家麵線有什麼品牌精神還是什麼開店宗旨，更不會在意它的背後是否又有個和婆婆爺爺有關的品牌故事，可以讓他用來故事行銷。只好硬生生掰出一些所謂「品牌故事」（這與前文提及的設計公司命名邏輯情況一致），有時實在令人搖頭，最好界卻也普遍存在一種品牌缺乏恐懼症，因此在毫無文化及想法的情況下，在華人世率的情況下，消費大眾又僅是因為口碑而消費，沒有所謂品牌忠誠度的問題。再則，一般人總是每個人都跟自己的奶奶婆婆這麼熟，有如此多啟發式的淵源！華人品牌在普遍深度不足且草認為品牌就是個美美的 CI，開箱要花半小時的過度包裝，或是設計感十足的網站，往往忽略了品牌所應有的內涵和價值，這樣的消費慣性及態勢，建立起自己的品牌談何容易呢？

價錢不等於價值，品味是合適自我定位的彰顯

走在台北東區或上海淮海路，通常可以發現約莫有泰半的路人都拎著名牌包，其中不乏幫

備的瑪莉亞。可是在米蘭運河區或巴黎塞納河畔，甚至紐約第五大道，鮮少看到路人手提著醒目的 LV 大字或柏金包，但大多數人的穿搭都很有自己的特色，所以網路上才會有那麼多「法國女人教妳如何優雅穿搭」的文章，巴黎拉法葉百貨裡在 CHANEL 門口大排長龍的也才都是亞洲人。但仔細觀察，適合法國女人穿就適合亞洲女人穿嗎？拎了 CHANEL 2.55 包，氣質就真的比較優雅嗎？這恐怕只是一個在找尋自我認同的假象而已。對於西方人來說，他們知道所謂的精品其實是由繁瑣的工藝堆疊出價格的，對於一般人來說未必有相應的必要價值，但對於品味人士甚或名人富豪們來說，他們買名牌買的是品牌精神、品味的象徵、或是族類認同的引導，而非需要藉由品牌做為襯托自己的身價。他們不需要透過名牌來凸顯自己的品味身價，而是當他們希望把自己包裝成某品牌的形象時，就會去購買那些品牌，讓兩者之間產生合理的連結。一切都是自知的主動狀態，而不是盲目地跟隨潮流，或是排隊去搶一個和自己的生活風格或狀態根本不搭嘎的限量名牌包。

另一個由品牌而起的現象是，華人很容易覺得貴的或看不懂的就是高級的、就是有想法的，總是容易以價錢去衡量品味，但事實上價格和價值根本就是截然不同的概念，品牌如何找到對的定位去宣揚才會是關鍵問題。就像如果沒有瑪麗蓮夢露說了一句：「我在睡覺時什麼都不穿，除了 NO.5」，我想 CHANEL 的形象也不容易被型塑得如此清晰。

不可否認亞洲和西方國家之間，存在著對於品牌文化的認知歧異，華人願意花錢去支持歐洲的新銳設計師，可是面對自己國家的設計認同感總是很低，這不盡然代表著華人的設計還不夠到位，反而也有可能是大眾的品味還不夠格，一切都是環環相扣的。當從業人員的專業和社會大眾的美感，都相互拉抬提升時，才是談如何成立一個成功華人品牌的成熟時機。

有誰穿過義大利設計師 Sit Down Please 設計的時裝

14 ｜台灣設計就是比不過國外的設計師／品牌？｜

先鞏固自己創立品牌的核心，
再來討論失敗是否肇因於別人的不懂你

改變華人對於西方品牌的崇拜迷思？我認為不需要去改變。

在華人地區近年常見的是，幾個文青湊合成一個理想抱負高尚的團隊，甚或以被 google 收購甚至上市為目標。他們創業的模式，通常都是把網站架好但操作流程不知所云，icon 做的美輪美奐但少有深度，然後再取個聽起來寓意深遠的名字，以為這就是品牌，以為如此接受媒體採訪時才有陣仗有畫面，最好可以再想個所謂品牌故事，賦予品牌價值，這樣他們就覺得可以做好一個品牌了。但事實上，這也許只是做品牌的表象外在而已，並非品牌的核心或是讓品牌成功的捷徑。很多年輕的設計師甚至把原本應具備的基礎能力當成進階行為，將原本應該學會的事情做好就覺得自己出類拔萃，這是很匪夷所思的思維，更何況他們可能連根本都還沒認真做好呢！

雖然說華人對於品牌普遍有著崇洋媚外的迷思，

但話說回來，華人設計師在經營品牌的時候，抱持的又是什麼想法？華人地區通常很迷戀個人偶像、不相信團隊，只要是知名設計師的作品便照單全收，品味適合與否、機能是否照顧到也無所謂，好似只要掛上當紅設計師的名字就鍍金鑲銀了，倘若覺得不合適的人便都是他們的品味格調有問題。也就是因為這種對於個人形象的盲目迎合，導致設計界很容易出現造神式的偶像崇拜，讓設計師們只好不再努力在耕耘自己的專業，反倒是忙著經營自己的形象，似乎設計做得再怎麼失敗也總有腦殘鐵粉買單。

你打造的是「品牌」，
還是「體制外的副牌」

回過頭來看，當設計師們自認費盡苦心新創一個品牌，但市場反應不佳而抱怨為何大家都不買帳，相同的價錢寧願去買國外的牌子，也不願意支持自己國家的設計時，他們有沒有思考過，自己真的是認真的在創立品牌嗎？還是只是做了一個「體制外的副牌」？他們有沒有找到成立品牌的目的和價值，還是只是沿襲了別人的概念，不自主的改造出一個完整度不高的產品，粗略包裝後就拿出來販售了，最後自己再感嘆做得揮汗如雨卻沒有人支持，而某個成功品牌的同品項產品，明明設計得很簡略，但大眾卻都信服之至。

這就好比一位總是認真想把歌唱得跟 Adele 一樣好的歌手，總抱怨說自己時運不濟，明明

煙嗓聲線美如其人，且顏值高身形佳，但為什麼可以 Adele 紅遍國際家喻戶曉，而她卻只能在 Live band 駐唱。殊不知這一切的重點，應該是如何利用天生和 Adele 相仿的音色，善用天賦去歸類出屬於自己的特色，而不是竭盡所能希望自己成為第二個 Adele。不要只是抄襲複製，不要一直想因循別人的成功模式，這種觀念壓根就是本末倒置，一直努力想成為別人的人，最後會連自己都不是，經營品牌也是相同的道理。

現在很多創業的人，往往想要營造的只是胼手胝足的創業形象，對於創業的內容與內涵根本不在意。更何況，品牌的風格形塑是有道理的，不單只是單純的形象包裝而已，就像很多人夢想成為咖啡店老闆，通常只是迷戀穿上打著領結的襯衫和背心，以及擦拭杯子的帥氣動作，對於每杯咖啡的緣由及文化，以及怎麼把一杯咖啡根本調好，似乎沒那麼在意。就像現在許多品牌創業者在乎的往往只是知名度，想要快速受到關注後盡快轉換成獲利，骨子裡似乎就不在乎有沒有人因為認同品牌核心而購買自己的產品。在這樣的認知下，經營品牌到底是要怎麼成功？只能說失敗了沒什麼好意外的，真的成功了反而令人不解。

> " 長了翅膀的老鼠，也不會是會飛的蝙蝠 "

15 ｜崇洋思維是華人設計品牌失敗的原罪？｜

先回歸到成立品牌的原點，
就怕連想都沒有想，
誤會自己可以做設計才最荒謬

我覺得華人成立設計品牌之所以常見失敗的例子，不是因為沒想清楚，而是他們根本連想都沒有想。

時代在變，每個世代要背負的使命和面對的危機都不太一樣。在台灣製造業開始起飛而後蓬勃發展的年代，只要願意認真努力不怕沒有飯吃，成立家小公司要養活一家人甚至因此致富也不算難事。可是隨著整個大環境在變動，當時那個時代的成功模式，已經無法完全複製到現在這個年代了。姑且先不討論王永慶或是郭台銘這兩代人致富的時機，我想就算是網路科技興起之後致富的馬雲，如果讓他身處於現在，相信他也無法再次創造出阿里巴巴，就像這個時代不會再出現第二個安藤忠雄或 Zaha Hadid 一樣。所以我認為除了已身實力和把握契機之外，轉化前人的經驗而因應時勢，也是趨近成功的重要因子。

成功經驗無法複製，
失敗關鍵可能相同

不過，雖然成功的模式無法完全被複製，但是失敗的理由卻是有可能相同的。就如同TOYOTA汽車成功的樣板無法套用在FORD汽車之上，因為兩者的成立背景和品牌方向都不太一樣，存在著變因的狀態下，不可能會達到相同的頂點。而若展開所有失敗品牌的原因，往往不脫那幾個相同範疇。撇開經營管理的層面先不論，如果回過頭來審慎思考品牌精神，或許每個品牌間主張的思維，與貫徹品牌核心價值的努力，才是成功與否的關鍵。

如同我在台北的設計公司命名為台北基礎設計中心，便是因為我認為紮根基礎才是設計成功的關鍵，從自身生存的城市去紮根，便要從所在的街道市容、建築外觀、甚至生活瑣事等環節去著手，才能一點一滴的去發揮設計的影響力，設計的存在也才有意義。如果連我們每天都會經過的街頭巷尾都搞不定了，那還談什麼改變世界的偉大設計？少了這層深刻認識，設計公司的名字取得再玄妙似乎也沒什麼用。

而現在大家談到品牌，很常掛在嘴邊的便是「文創」，文創概念被用到浮濫，其實不是文創這個字眼有什麼原罪，而是一堆想靠文創撈錢的人，把這個概念搞到極為俗豔。例如隨便做個手作小物，編個煞有其事的故事，就以為可以創立一個品牌了，虛偽的浪漫連自己站在第一

線面對消費者的時候還有點心虛，有種「真的有人願意花錢買我東西耶！」的感動，這種感動說穿了不就是一種僥倖的心態嗎？用一種闖關的心態在面對所謂「自己的品牌」，這種狀態想想真的令人覺得很荒謬。

再回到社會大眾身上來看，一般消費者對於設計的要求，最後都建立在「美式發想」（翻譯：天馬行空，聲稱不受拘束的想像）、「日式執行」（翻譯：嚴謹專業，一絲不苟的職人精神）再加上「台式預算」（翻譯：經濟實惠，便宜又大碗的預算支出）。這些狀況除了是消費者本身的素養不夠，其實設計從業人員對自己專業的低度要求，也是種姑息的關鍵。

在這種先天環境不足、後天狀況又根基不穩的狀態下，做品牌到底要怎麼成功？如果華人經營品牌只是想賺錢，又或者只是想成名，所有的發想都和深入思考及執行設計本身無關，設計反而只是一個名目、一種手段，一切都只是以結果為考量，那成立品牌的意義到底在哪裡？為什麼不去當個代理商就好，最後因為搞不清楚創立品牌的宗旨，結果誤入了廚房又不斷抱怨好熱，這是自以為在演哪一齣影集呢？

"揮霍是自我物慾的滿足，海派是珍視友誼，但膚淺來看卻是同一件事"

準備好面對不太成熟的客戶了嗎

16 ｜如何評估要不要承接一個案子？｜
客戶能否良好溝通
以及接受設計師的論述是觀察重點

對我來說，能理解我們對於設計流程的論述，是評估是否承接該案的首要條件。

這裡舉一般單一空間設計為例。由於現在取得空間設計資訊的管道多元且資源豐富，一般人能輕易地從Pinterest等網路平台或是平面雜誌擷取上想要的畫面，甚至是幾年前由日本松下希和、增田奏等人寫的一系列住宅解剖叢書，自行解構重組出似是而非的全新組合。姑且不論這個「全新組合」的設計呈現合理與否，機能性是否與視覺衝突，真的落實執行後，最終往往卻還是價格導向！而令人憂心的是，一般人對於價格的主觀理解，往往又與客觀的現實有著極大的差距。這樣的想像與現實差距，有時還常發生於設計定案甚至工程完成後，因為客戶又看到了哪個與自己無關的美妙畫面或絕佳材質，不論預算基礎是否不同，便斷然以其他理由要求修改，並要求設計方負責。

想想這樣的情況倒挺適合用「新婚後的外遇」類比，不外乎是透過嫌棄對方來合理化自己的見異思遷。

在尋找設計師之前，除了常道聽途說且目標不清的搜索，甚或上網比價，不停的交叉比對，竭盡所能非要找到自認最符合需求的優質設計或精良工班。當然絕大多數人都會有「預算考量」。這種比價心態固然無可厚非，在我長年的觀察下，對於設計費用與施工費用的認知，總會在看完專業設計公司提供的預算書之後，依照個人性格展現不同的質疑方式。

有些人一派上流社會氣質，口操流利倫敦腔英文、有些挑眉用眼神告訴你他的不接受、有些上市公司老董會展現台式口頭禪理直氣壯的指責設計方……雖說風格不同，但內容皆一致，大致都是說工程一定是你做，哪還有什麼設計費；設計是我的想法哪還有什麼設計費；這個東西在網路上只賣多少錢，為何你的單價貴了三百元……無關設計公司的大小規模或知名度。這好比我們慕名到知名餐廳吃飯，無論是餐後上網「不推薦」，或是當場指責廚師：「這塊霜降牛排我在超市裡看到的批價便宜多了，為什麼菜單上的價錢貴了一倍以上？其他哪家店才賣多少？你們這樣性價比很低沒有競爭力。」這些其實都是不尊重專業的表現，任何產出的成本都很多元，除了材料之外，背後所有的專業付出才是價格呈現的重點。「食材」需要經過廚師的烹調才會成為「食物」，如果到餐廳為的不是品嚐廚師的手藝、內外場人員提供的相應支持，大可到各大賣場比價，買塊假和牛排自己回家煎就好了，何必到餐廳去吃飯呢？

回歸到設計工作道理相同，只是設計工作的難處，在於它從開始到完成前都無法被完全具體化，且一直是個模擬的畫面，過程中無論出具了多少圖面讓客戶理解還是一樣。設計不像一

塊牛排可以被煎好、輔以擺盤漂漂亮亮的端到客人面前，是既看得見也吃得到的實質呈現。設計工作一方面更不盡是民生必需，在消費者心中，收費昂貴或便宜與否只有相對價值卻沒有絕對標準，當業主不尊重專業，認為設計師提供的專業和設想、甚至「服務」都是理所當然的應該（雖然我很不願意用「服務」這樣的字眼來談設計工作），可想而知過程必會多所反覆且沒有效率，這種無法理解設計工作的內容、也不懂尊重專業的客戶，付再多的錢我想真正專業的設計人都不會想接這種案子，更遑論這類客戶通常需要悉心照顧到他們的情緒。

設計是客戶方對設計方的委任關係，
彼此尊重、保持良好溝通，會讓設計執行更順暢

客戶是否可以溝通，在初期商談時通常就能大略判斷。不過，現實是，許多公司常常需要為了公司營運，或是無法推託的人情關係，無法直接篩選或拒絕客戶，就像醫生沒有辦法挑選病人一樣，但無論如何，溝通依然是最重要的核心，如同一位病人有能力聽懂且願意聽醫生的論述，那麼我想醫生更會願意多解釋一些病情細節，本能的更願意完善醫囑。回到設計領域來說，設計師和客戶之間存在的並不是「合作」關係，我一直不懂怎麼會常常有客戶把一個設計案子稱之為與設計師「合作」，就像找髮型設計師幫你剪頭髮搞造型，這會稱之為合作嗎？喔！我今天和我的髮型設計師合作了這顆頭？！我想不會有人這樣說話吧。這不就是你對你的髮型提出要求和想像，髮型設計師依他的專業在你的想像框架中完成嗎？

哪怕客戶再有想法，設計從來都不會是合作，這只是一種「委任關係」，純然是支付費用請專業人士為你完成某個項目，設計師提出方案，再以各種手段解釋並且修正的方式去執行，因此溝通成功與否是絕對性的關鍵。設計師和客戶之間的溝通是否能存在著某種交集，並且按部就班根據協定來做事，更加攸關設計是否成功。例如設計師要求客戶在當月十日前回覆某些細項，如果客戶晚了五天回覆，那設計完成日理應順延五天，沒有那種業主自己耽誤到工程進度，卻又要求設計單位在預定日期完成工作的道理，我想專業的設計單位不會讓員工因客戶的猶豫或疏失而爆肝加班！這是一種彼此尊重的狀態，沒有什麼案子很趕這種說法，客戶自己需要負責的部分如果都如期進行，那專業的設計單位也能按照原定計畫執行，過程中若發生了不可抗力的狀況，雙方也能協調出因應之道，這種彼此體諒理解的狀態才是讓設計得以順利進行的方法。沒有任何設計單位應該為客戶端的品味前後不一致，或是定案後的貿然修改負責。

我清楚這樣的論調聽來或許過度理想化，不過唯有秉持著這樣的想法與堅持，才不會在設計過程的任何評估中喪失自己的原則，更為設計案埋下日後失敗並無可收拾的伏筆。設計專業能否被其他人尊重，更和設計師自身的格調關係密不可分。如此歸納，把溝通做為挑選案子最重要的考量因素，我認為才是判斷誰是好客戶的指標。

整形醫生整不了你的心理問題

17 | 做設計可以篩選案子嗎？篩選的機制？ |

名利難雙收，
事前的了解與溝通仍是萬用準則

設計案出現的同時，先分析客戶類型與時效預算；若同時有多件設計案湧入，我們便會評估哪些案子比較需要我們的協助。

大部分的設計公司是被動地等客戶自己找上門，而來客理由不外乎是喜歡這種風格云云，或朋友介紹等等，而且通常是後者的狀態居多，這樣的狀況也許算是一種「口碑行銷」的結果，不過這類型的回饋有其規模限縮及類型限制，例如規劃面積是二百平方米的客戶，也許是社會階層的關係，經他介紹來的設計案，面積通常也約莫在二百平方米上下；而一個建築外觀的設計案，來源往往也由另一個以往承接的建築外觀而來。

由於設計是一種不常態發生的需求，一般人的重大消費也並非經常發生，而不論案件的類型與規模，設計單位大致是處於被動選擇的狀態，所以取捨標準更需要建立一套完善的科學辦法。如同之前提過的，

我們通常會以類似「分級」的評斷機制來歸納設計案的屬性。

想做好設計、維持獲利還是培養顧客關係？
前期做好設計分級，以三個指標做評斷依據

一個新的案子出現後，實務上最適切的段方式，便是以三個指標做為評估的度量衡，這也是一般所謂成功的設計案不脫的三種狀態：一、這個案子有沒有機會成為一個好作品？設計完整度是否能成功的落實；二、是否能有正常的獲利；三、是否能維持並延續客戶關係。不過現實中這三種狀態往往不會同時存在，只能擇一作為執行的判斷基礎。如果設計執行的很成功，那背後代表著設計團隊需要投注更大量的心力，通常也是個耗工費時的案子；而營收可觀同時也表示客戶可能對設計不是那麼理解，可能只停在裝潢的水平，過程中或許會有不少過度干預或設計變更的狀況產生，有時設計完成甚至只是流行材料的堆砌；至於人際關係的維繫也是傳統設計師常常要經營的，上至得罪不得的名人顯要，下至隔壁鄰居的表姊要買房搬家，多的是推拖不了的人情包袱。然而既要設計成功又要獲利合理，且維持好客戶關係，在實務上幾乎鮮少見到。通常是設計成功但利潤微薄，或者是維持了好關係，但設計卻因迎合而俗豔不堪。同時叫好叫座的設計案，基本上很少存在。更何況一般大眾對於設計工作的內容和流程其實不太了解，更遑論體諒設計師的難處，或是接受設計者的篩選了。當然，我想稍有專業堅持的設計師，都會希望他的作品大部分是上述的第一種狀態。

這就好比在為一杯咖啡定價一樣，認真的店家不厭其煩地告訴消費者他們採用的原豆如何講究、烘焙過程如何小心呵護，公平貿易咖啡豆的精神如何該被彰顯，這一杯注入了許多無比熱情與理想在其中的咖啡，要價新台幣三百元，你認為品味一般的消費大眾會點頭稱頌欣然買單嗎？所謂「消費大眾」往往理解你的熱情之後會在言語上表示支持，但一轉頭還是到便利商店買幾十元的平價咖啡。雖然店家有著較高的固定成本與繁雜工序，定價必然高於一般，但是現實是，品牌文化和對於產品的堅持，如果直接反映在售價上，或許還沒有熬到口碑形成之前，這個品牌就已經先被庸眾市場淘汰了，那麼在此市況裡，這個咖啡店又能如何選擇來客呢？更何況消費者總是認為咖啡店裡的設備、裝潢、供電插座乃至於無線網路都是應該無條件提供的，也並不認為這些都該包含在咖啡的售價裡面。所以，這咖啡店應該要如何篩選他的客層？是堅持做好咖啡但微利到甚至入不敷出（做好設計）？還是以營收為最高指導原則（維護獲利）？又或者是留住來客使他變為常客，再慢慢培養灌輸他們的咖啡品味（培養顧客關係）？

賣一杯有想法的實體咖啡都這麼難了，更何況設計這種成品未產出前是無形的虛擬畫面呢？如何對使用者解釋設計從無到有的過程，說明你的設計是值得這個價格？其實這往往很難具體呈現。

網際網路發展已經幾十個年頭了，搜尋引擎的效能也日益強大，Facebook 等社交平台進入人們的生活，也已成為資訊來源之一，這段期間各種專業資訊開放到什麼程度？幾乎所有的

資料都可以公開閱讀並收集，因此各行各業或多或少都會發生不明究裡的比較和比價的狀況產生。就像一對籌畫婚禮的準新人，通常會有一方扮演最高戰略指導的司令角色（通常是太太），所有的動作都必須經過他／她審視批准，但一切的資金動員卻與其無關，通常由被指揮的一方承擔。從拍婚紗、挑婚戒、婚禮宴客到房子裝潢，每個環節都是比較再比較，務必以最低的價錢滿足最多的需求獲得最佳的場面，但是有些畫面之間往往是彼此衝突的。舉例來說，在 pinterest 看到開放式廚房的圖片，窗外射進來的和煦陽光引發了對幸福的想像，便要求新居也要有此基本配備。但實際上做菜時產生的油煙無法完全杜絕飄散到客廳，雖然技術上可以克服，但因此要花費更多的預算。這些畫面要求並非全然不切實際，但設計師還是要盡可能以現況條件滿足客戶的想法，更要承擔屋主「為什麼這麼貴」的懷疑眼神，或是因微乎其微的漏網油煙被屋主怪罪。在這些情況下設計師該如何篩選設計案呢？

如果在設計工作開始前不審慎評估，在設計過程中讓使用者予取予求，那麼整個設計過程往往不甚順利，甚至要為客戶的錯誤決定承擔後果或是負擔經濟上的損失，如此設計執行到後來雙方都不會開心，更加顯示設計師專業矜持的重要性。所以說前期的評估極為重要，要對使用者的所有狀態瞭解透徹以及深究案子的細節需求，才能確保日後不會有設計師覺得痛苦、客戶也感到糾結的狀況產生。

選擇出現困難，原因出在貪心

18 ｜設計師應不應該或能不能夠該挑選客戶？｜

經營事業要考慮成本獲利與員工的生計福利

秉持專業矜持與從業原則，
給客戶客觀雙贏的建議

不論江湖地位多高，現實上設計公司多半還是難以隨心所欲的挑客戶撿案子，這道理就像米其林三星餐廳也不見得有辦法拒絕或篩選前來用餐的客人。

這些狀態回歸到根本，要從幾個層面談起。設計工作在亞洲常見的接案模式通常不脫是：新客戶透過既有客戶介紹，或是客戶不知從哪看過作品覺得很有亮點，便二話不說直奔設計公司希望委託操刀。再不然就是公開比稿而來，而發動比稿前卻常常不知比稿程序以及成本，便一派皇上選妃般的對設計師們上下其手。

或許大家會問，難道設計師們在實務上就真如此被動？如此買方市場導向嗎？有趣的是，還真有大師風範格調非一般的「大師們」，會因為一通素未謀面的客戶來電，便滿面春風的約見面出門去了，如果約在設計師或客戶彼此的辦公室倒是還好，飯店大廳咖啡吧也就算了，但卻有不少是直接約在現場見面，

設計工作擺脫不了爆肝沒生活品質？

從接案流程謬誤輸掉專業尊重與合理獲利

在不確定細節的狀況之下，專業的設計單位絕對不會貿然出圖，或因為需要接案而花時間應酬經營人際關係，當然這也是往往必須努力極長時間後才容易有的成果。如果無法堅持為的只是多拿一個案子，事實驗證這其實不太值得，極不容易出成功的設計，甚至不符合經濟效益。常聽到客戶說設計師就是應該要「初期投入」，甚至設計師自己都這麼覺得，無論是平面設計或空間建築……任何類型的設計案，這種奇怪的用語好像只有華人世界才有，美其名是前期要先付出，之後才會有更大的利益收穫，但說白話一點不就是什麼都不確定但剛開始要先做白工的意思嗎？我之所以建議在接案初期要有那麼多堅持，不是因為我小氣不願意投入時間成本，而是為了整個設計生態的設計品質甚至生活品質設想，案子都還八字沒一撇，也沒見到任何紙本合約，光是開個會碰個面，結束之後就要十萬火急的輸誠出圖給客戶，大多數設計公

連案子的預算、屬性、客戶是圓的還是扁的都沒看過，就義無反顧的花了時間到現場去和對方見面，甚至在客戶大方地問了對現場空間的想法後，也大方的言之有物現場創作起來，我猜想大概十個設計師中會有八個人都是這樣接案的，都已經如同年輕時搶救愛情般的火速奔到現場了，你說日後要如何從專業談起？如何按照正常設計程序執行？恐怕只有客戶比了八家設計公司，自行組合出設計方案之後，找一家報價最低的公司直接把你換掉的份而已。

司爆肝加班的狀態就是這樣產生的。

設計師沒有專業的矜持，主動讓自己處於被動的狀態下讓客戶選擇他們，而不是設計師在選擇適合客戶，這才是讓許多類別的設計專業之所以會被看輕的原因。在掌握到的資訊還不充足的狀態下，甚至彼此沒有權利義務關係的明確保障，貿然出圖和提案都是不專業且不負責任的行為。

但回歸到現實的層面來看，難道每家設計公司的營收都高得嚇人，賺錢賺到感覺倦怠，所以可以把送上門的案子往外推嗎？當然沒有辦法！在台灣及華人地區，尤其是空間設計類，只要設計公司沒有承攬工程，營收通常都不高。好比一個預算新台幣五百萬的案子，平均來說管控得當大約只能賺個一成至多不到兩成，扣除發包成本後還要支付稅金、人事開銷和耗損等支出，就算接了二十個五百萬的案子，一年盈收了一個億，稅後也就剩下不到六百萬，換算下來要請多少員工才夠處理這些事情，過程中這二十個客戶會提出哪些層出不窮的變更來耗損設計公司的獲利？降低設計的產出品質？簡單算算光用想的就很頭痛，所以大體看來，設計案的營收總額越大，獲利比反而越低。

在這麼辛苦經營的現實狀態下，你認為設計公司有辦法挑客戶嗎？更何況大部分的案子平均預算都落在二百～三百萬之譜，更別提一百萬以下的案子為數不少甚至多如過江之鯽，但說

實話這種預算根本不足以找設計公司執行，這並非鄙夷較低預算的案子，而是在這施工成本水漲船高的年頭，百萬裝修連根本的基礎工程都不足以支付，更別說能討論到設計層次了。但市場上總是以「支付『我家牛排』的價位，要求『茹絲葵』等級的品質和服務流程」，這種狀況根本是極難改變的常態。所以設計師如果不以專業立場和個人原則去過濾客戶，到頭來只是增加了案子的數量，卻降低了設計的品質，也兼顧不到營收，做多賠多。

當然，這並不是在雙方對談中稍有不合意，就大師風範上身傲慢的拒絕客戶，讓整個團隊都跟著餐風露宿喝西北風，這之間的取捨靠的往往是經驗和專業的判斷，或許要吃了幾次悶虧之後，從業者才能在現實中悟出一些道理來，而專業是否能夠獲得市場的尊重，靠得更是每位從業者堅持的點滴累積，白話些說：如果每個設計師都能堅持簽約付費後出圖，總有一天市場會比現在的世道健康許多。回頭想想，凡事若能先過得了自己心裡那關，無論是專業層面還是心理狀態，想必一定能良幣淘汰劣幣，關於這點不分什麼行業，道理都相同。

騎著驢，尋著馬，馬出現時你下得了驢嗎

19 ｜業主的喜好需求和設計師的專業堅持如何平衡？｜

提供方案讓客戶選擇，
但不適合讓客戶自由決定細節

有些設計師喜歡用自己的喜好，去指導客戶該怎麼生活，我認為這是極為不妥的。

設計工作是一項提供背景的工作，創造一個配適使用者的專屬空間或設計產出，設計師只是一個整理及輔助的角色而已，並不是這個場域的主角，許多設計師鮮少認清這一點。一個總是想把自己的喜好融入客戶生活中的設計師，明顯是很不專業的。

在執行設計時，一般我會用類似劇本的方式回推一個空間需要具備的要素，思考提供怎樣的設計才能讓在裡面生活的使用者，滿足機能的同時，始終處於舒適的狀態。往年我在公司進行教育訓練時常會播放電影，和同事們一起觀看影片中的場景設計與擺設，這種空間設計的展演其實極為貼近生活的呈現。記得一部讓人印象深刻的電影《史密斯任務》（Mr. and Mrs. Smith）中，有幕夫妻倆在廚房中對話的場景，兩個人在場域中交談、拿取杯子、自由走動的流暢感，

讓整個空間霎時好像活了起來，這說明了一個空間如果沒有和使用者產生聯結，整個狀態就會是靜止而死寂的。空間設計中最重要的就是要考慮機能、環境和使用者之間的關係。設計師的喜好怎麼會需要被置入其中呢？其實設計完成之後設計師的影子就已經完全退出這個空間了。

以客戶品味做分級，
便能輕鬆調整配適

但也許你會問，當有些業主的品味很差的時候，難道設計師也不能以專業或美學的角度幫他們做決定嗎？我認為這個狀況最好的處理方式是，提供客戶有限的多樣選擇，而不是由設計者或客戶單方自由決定。決定承接一個案子之後，我們會開始進行設計分級工作，級距通常是用業主的品味為主軸來區分的。假定以ABC三個等級界定的話，可能會出現業主的品味是A，但預算卻只有C的狀態，這時候設計主體不變，但空間中的材質設定甚至家具選項都卻會因此而跟著調適，好比把原本全實木的品項，改為實木貼皮之類的作法，只是在材質的選用上做了彈性變更，但呈現出來的質感依然如同原先設定的效果。而另一種狀況有可能客戶的品味是C，不過預算卻是A等級，這時候設計師便要去觀察客戶的審美喜好，先幫他設定好他可能會接受甚至喜歡的選項，在既有的範圍內讓他去選擇，而不是任由他拿著雜誌指著網頁，看著一張和整體風格或條件截然不同的圖片，說他想要在他的案子裡也有這樣的呈現。假設能以這樣的模式操作設計，我想應該能大大減少設計師為了尊重客戶，而咬著牙強迫自己，接受業主

選了一組質感低落的沙發、或是有如小孩耍任性硬要在極簡天花板上裝上水晶燈的狀況了。

回歸到設計師的角色問題，這也說明了設計師的工作是要以專業協助客戶做修正，而不是以自己的好惡及品味為基調，教育他們該怎麼生活或如何使用設計產出。但要能清楚掌握使用者的需要，除了要有敏銳的觀察力之外（如何培養觀察力，請見本書第一章第三篇），設計師本身的閱歷也要有一定程度的歷練與視野，每一種專業成長都是來自生活經驗的累積。例如需要針對閱讀習慣為單一目標讀者列出書單的出版商，如果他們本身的閱讀量不夠大，推薦清單上的選項就會變得很侷限，讀者也會因為從業人員的不專業導致選擇被限縮。因此設計師們與其覺得自己品味絕佳，想要替客戶做出自認為優質的決定，不如好好充實自己的專業與內在，尊重你的使用者，稱職的當個隱居幕後的設計計畫提供者！

> ＂
> 指揮是命令，指導是教育，安排是干預，安頓是關心
> ＂

20 | 滿足空間的機能和需求之外還要兼顧客戶心理？ |

洞悉消費者的心理，
是各行各業人士成功的關鍵

設計在某種程度上來說，應該歸類為一門需要了解「消費心理學」的學科。

在設計空間時，不能只思考機能，還要從客戶的心理層面出發。滿足了機能，設計就會完整；但能照顧到客戶的心理，過程更得以順利，結果也才能更完善。尤其是空間中的「使用者」和「消費者」不是同一個人的時候，這樣的狀況便更加明顯。

舉個較粗淺的例子來說：記得幾年前，我的團隊接過一個設計案，整個設計及溝通過程都還算順利，且我們雙方都極期待設計完成的畫面，但設計進行到一半的時候對方突然提議要解約！後來經過我們想方設法的了解之後，才明白原來這對年輕的夫婦，雖為出資裝修的父母親留下了一個備用臥室，但我們的設計圖上標註的是「客房」，並不是「父母房」，所以父母親便不開心了，一派兒腹內酸，對原本滿意的整個設計便全盤否定了，無非是覺得子女將棄他們而

去，而在未來僅把他們倆老當做客人，因而感到不被尊重。這種因為家庭倫理衍生出的空間配置問題，我想也是亞洲社會獨有的模式。

又好比我的團隊曾為一家餐廳做過完整的全系統設計，在外觀的規劃上以這家餐廳的品牌意象整理，而平面配置的部分不僅考慮到服務動線，也將與營運相關的座位數、廚房面積等科學計算並考慮完善。但在整體圖面定案之後，關於前場和廚房之間的設定，餐廳的經營者與廚師卻考慮翻案，原因是廚師希望後場廚房的空間「感覺」大一點、但出資者也希望前場用餐環境有大一些的「感覺」，哪怕是這兩者間的坪效皆高過於兩者的原始需求，但任一方總「感覺」對方的空間比較大。這種因為立場不同產生的感覺、認知差異，都是設計師需要去面臨且解決的問題，所以設計師的專業要具備一定的高度，才能將這些因感受不同造成的認知衝突，磨掉稜角並歸納出適切方案而讓整體圓滿。

掌握客戶心理層面需求，
讓專業設計不被情緒打敗

最理想的狀態是，設計師在乎自己的專業，並且懂得客戶的預期心理，知道怎麼和他們溝通，讓他們了解：自己的猶豫和別人的專業是完全無關的。

我過去接過不少所謂超級富豪的委任設計，發現真正有錢的人看重的是心理層面被顧及的尊榮感，今天他們提出家裡要有撞球檯和卡拉OK的交際需求（雖然我個人一直覺得把這玩意兒放在家裡是很低俗的事），明天又覺得住家是休息的場域，怎麼可以出現這種五光十色的東西，降低居家生活的高雅品質？其實設計師這時只需要在一旁默默等他們內心小劇場拉扯完畢，再承接最後的選項予以總結即可，如果一味的想在他們還在發作的過程中勸說，只會讓自己被折磨得更不堪而已。

然而甚至是一般客戶的情緒，也常會在設計溝通過程中莫名出現爆點。試想當他們今天在自己的工作領域中受了氣，血氣不順遂，下了班之後面對自己花錢委任設計師執行的案子，協調過程中若出現任何和他們預期不符的成果時，他們情緒會有多反射的糟糕？設計師處境會有多堪憂！所以我常說：設計師這工作，處於食物鏈的最下層！而這工作也像是雙手捧著客戶的夢想，哪怕已經小心翼翼，但若一個不小心掉些碎屑到地上，我們該面對何等的情緒崩潰？

現代人壓力過大的結果，導致他們總是習慣支付一筆自認為可觀的金額，來解決心理層面的問題。這些人總想把工作的不發展、婚姻的苦悶諸如此類的人生問題，潛意識的藉由消費行為去發洩或獲得紓解，所謂奧客文化的形成某程度上來說也是源自於此原因，這些人並非存心找碴，只是希望自己當下想得到的感覺（但沒有人知道是什麼感覺）確實被滿足而已。這就是人類的預期心理，猶如我們下載檔案時或為手機充電時，需要看見不斷在跑的百分比指示當下

的進度，心裡才會感覺到：有件事情正在按照自己想要的方式進行，似乎才能滿足控制欲與安全感。

所以當大家都希望用消費行為去解決情緒問題的時候，設計師對於心理學一定要有相當程度的了解，才能設身處地的感受客戶的想法、甚至洞悉他們的「感覺」，讓案子順利的執行下去。在這樣緊繃的狀態下，專業這件事已經不足以鋪天蓋地的解決問題，在如何洞悉客戶的預期心理上多下些功夫，恐怕才是讓設計過程順利的訣竅。

媽媽嘮叨你，只是因為今天覺得爸爸不愛她

21 ｜喜歡的案子和賺錢的案子同時出現該怎麼取捨？｜

專業不存在喜不喜歡這個風格的問題，專心為使用者考慮機能性才是基本準則

這要看創業者本身的心態，最實際的取捨標準絕對是經濟考量，如果設計公司本身沒有資金壓力，當然可以慢慢挑案子。

不過我認為專業的設計不會有風格的問題，所謂「喜歡的案子」這種說法也不應該存在。就像專業歌手不會有歌路的問題，他們無論什麼曲風都可以在水準之上把歌曲詮釋到位，當然聽眾喜不喜歡就是口味的問題了。

拍攝《教父》的大導演 Francis Coppola 拍完第一集時，據說其實不是很喜歡這部電影，覺得橋段太過商業、內容不夠有深度，但後來因為手頭拮据只好續拍第二集，他當時萬萬沒料到《教父》三部曲會成為影史上屹立不搖的經典。所以其實無所謂挑不挑案子，當情勢所至，最終還是必須向現實低頭，無論是人際壓力或是經濟考量。就我自己來說，判斷一個案子的好壞除了關乎預算，客戶能否接受我們對於設計

流程的看法、尊不尊重專業，才是決定要不要接這個案子的判斷依循。如果客戶總是攤著一堆雜誌向設計單位說明他們想要的風格，就表示適合他們的是能幫助他復刻的施工團隊，而不是設計專業。

空間是生活的背景，機能擺第一，風格是軟體

大部分的客戶、甚至也有很多設計師，他們不明白其實風格是軟體而不是硬體，一個純白的空間，搭配不同的燈光、家具和音樂等要素，就能調整出不同的氛圍，這說明了空間一直都是配角，不應該存在風格的問題。對於設計領域來說，使用者的機能才是最重要的考量，如果一個空間可以讓人一眼就看出是某設計師的風格，我認為這是失敗的設計，設計商業空間和居家環境都呈現出相同的個人風格，那代表設計師不重視空間中的使用機能，而是用藝術創作的心情在從事設計工作，這是非常不專業的行為。

如果設計師以賺錢為目的去接案子，這樣的出發點固然沒有錯，開了公司總是需要增加營收才能繼續生存。但如果設計公司在專業方面對自己沒有要求，滿腦袋只是想賺錢而已，那就不要假道學的高談闊論對於設計有甚獨到的想法。然而也有不少設計師，他們接下案子之後就把細項悉數發包給其他廠商，連正確完整的施工圖都不會製作，但又不敢跟客戶坦承他們的無

能，誤會自己是可以做設計的設計師，面對客戶也不可能會誠實。這類的設計師通常會畫些簡略的平面圖和客戶大談設計，而在圖畫完之後卻還需要與工班解釋圖的內容，這其實是很荒謬的現象。舉個例子說明，我們買模型或是家具回來組裝時，就是看著說明書自己完成，需要畫說明書的人站在旁邊跟我們解釋嗎？所以讓人看得懂能照做的說明書就是最好的施工圖。就是施工圖畫得不夠好才需要一直和工班溝通，沒有什麼「需要口頭解釋比較清楚」之類的說法，設計領域就是存在太多藉口理由，專業才會一直向下沉淪。

一直以來，我在從設計發想、執行到完成的過程中，對自己總是充滿懷疑，以商業思考的模式為使用者考量機能，唯有不停質疑自己，才能精益求精的提升完成度，對我來說如果不符合商業思考，那麼這個設計案就不成立。就像一張不能坐的椅子，它應該被稱之為藝術品而不是家具。設計師們也更該認清現實、屏除風格！機能才是一個設計案中最需要被考量的關鍵，如果想把承接的設計案當成自己作品集的一頁來發揮，那麼你可能適合從事藝術工作而不是設計師。

影評人，通常不會拍電影

22　│網路資訊發達、電商崛起打壓了設計專業？│
電子商務對設計產業的生態良性競爭，
　業餘的成長刺激專業的進步

電子商務對設計整體來說會是正面的影響，只是還需要一些時日發展，而且我認為尚有一些觀念需要被釐清。

現今網路購物等電子商務非常發達，眾所皆知只要在家裡上網就可以零時差、無國界購買世界各地的商品，但這除了讓設計的可能性愈來愈豐富之外，相對的也會把設計產出的規模變得越來越小，因為入門門檻變得愈來愈低。以產品設計來說，以往的實體商店購物模式，需要把產品集中到一定的數量，達到經濟規模後才能大量生產，因為必須考慮到產品產線成本以及週期性的問題。但是現在網路科技的發達弭平了這一切，即便是設計師在酒過三巡呼呼大睡的時間，都可能有來自世界各地的網購族群正在購買他的商品，所以商業模式也變得更為彈性。

再者，搭上現在募資平台的話題熱度，任何人只要能把腦海中的創意和想法具體化，再放到網路上讓

大家以預購的形式支持這項商品，就可以創造出小量生產的商業模式，發起人可以同時身兼設計師與創業者兩種身分，設計師不再是一種專業的象徵，人人都可以具備設計師資格。

容易獲得資訊也是專業進度的原力
想法速食、內容空洞的資訊時代

不過，這同時也會衍生出一種問題，就是大家變得過度依賴想法，認為只要可以把概念產出就可以是成功的設計，反而忽略了設計到產出過程中的專業能力（如材料學、結構學、模具等），以及商業思考的層面。例如現在很多風格選物店如雨後春筍般的開張，在人文薈萃的地段，巷弄裡找個小店頭，就可以開始販售自己的品味和想法。開家小店相對沒有這麼多限制，因此容易產生思考週期變短的狀況，如果又缺乏商業模式的考量，那這些店往往非常容易倒閉收場，這和做設計是一樣的道理，並不是有想法就能夠賣出設計。網路時代的資訊快速流通，讓成功乍看之下有了更多條捷徑，在很短的時間形塑出看似很有深度的想法，好比在很短的時間迅速愛上一個人，然後包裝一下說法，告訴對方其實已經找他很久了！如同所謂名媛或藝人，常會是珠寶或潮牌設計師一般，這些設計過程仔細端詳後，剖開包裝都只是泡影般的存在。

這個世界刺激愈來愈多、速度愈來愈快，很多事物都是表象在流通，觀點變得愈來愈不夠深入，每種類型的思考都可以成為一種參考值甚至主流。加上軟體的友善程度越來越高，每個

人都可以是攝影師和美食家，只要你懂得如何下載到合適的 APP。如果使用 iPhone 就可以拍出直逼八釐米膠捲的效果、手機拍出來的照片經過簡單修圖，彷彿就是用單眼相機沖洗出來的照片，這樣「專業」到底象徵著什麼意義？又還有什麼存在價值？在這個大家都不在意內容的時代，只要效果看起來是將近八九成相似，一般大眾又怎麼看得出這些專業面的細微差異？又有誰願意花心思去解讀內容的重要？

然而以正向的思考來看，為了不被業餘者超越，這些快速成形的步調會刺激從業人員的進步，但是隨著選擇越來越多元化，如何分辨內容的好壞也考驗著大眾的格調，在訊息爆炸的狀態，數位化導致大眾更加草率的處理資訊，內容不經過分析就是往硬碟裡面丟，往網路上傳，導致容量或流量無論多大都不會夠用。就像在看煙火的時候很多人顧著拍照和錄影，顧著記錄一些往電腦裡面丟之後就再也不會拿出來看的影像，本末倒置忽略了最高清高畫質的景象就是眼前的風景，思考能力和科技進步程度恰恰成了反比。任何有用的資訊都要經過適當的分析才能內化成為想法，只可惜活在訊息汪洋中的大眾，選擇性去忽略進步的契機。

> 這年頭人人美食家，個個攝影師；
> 搶匪打從心底認為，他是協助社會財富重新分配

| 第四章 |

釐清設計與工程的複雜糾葛

23 ｜對工程的了解程度和設計成果有關係嗎？｜

了解工程是做好設計的基礎，工程的細緻度更是完整度的關鍵

就我個人的觀察，真正懂工程的設計師還真的不多，甚至目前業內有些被封為「大師」的人物，也未必通盤了解！

前文提過，台灣的「設計消費者」素質參差、觀念也不夠成熟，在這樣的狀態下，很容易被所謂大師級設計師上下其手，利用客戶的資訊不足掩飾自己的無能，用客戶的預算滿足自己對於設計的慾望，而非以使用者需要的機能做為考量。再者，許多客戶的心態也不盡然正確，把設計當成彰顯自己經濟能力的優雅包裝，如家具品牌越貴越好，或是找所謂的名家大師操刀，環環相扣造就出這種惡性循環，真的是很不健康的現象。這也可以用來解釋，為什麼這兩年來有些空間類的得獎作品，一度都是展示中心在獲獎，因為樣品屋這類型的空間不需要面對太多使用機能的檢視，大可只要做足誇大設計的工夫，與安全和舒適便利息息相關的根本設計，潦草帶過即可！

充分了解問題產生的源頭，
才能真正解決問題

這樣的現象對我來說，是一件很可悲的事，設計應該基於解決問題、讓生活便利而存在，但就這樣被一般大眾對設計的迷思給掩蓋過去了，導致無論是空間還是產品，都產生些「為數不少金玉其外、敗絮其內的作品」，真正具有審美與實用平衡的設計越來越屈指可數。就好比一個不懂模具、不熟製程的產品設計師，即便他對產品設計再有想法、概念再如何出眾，因為對於實務面的不了解，其作品極有可能技術上根本無法產出、或是忽略了原料成本導致不能量產等問題，這種不切實際的超支對應到機能面是互斥的，也偏離了設計的原意和本質。

然而，這樣的狀態卻有逐年攀升的趨勢，設計師對材料和工法沒有認真鑽研，單單憑藉著出一個點子或意象便請工廠生產，甚至使用不友善的材料（如不能長時接觸水氣、不適合日曬）來做成花器，這樣的例子也不在少數。而設計師對於材料和工法一定要有所了解，才能有效掌握成本和預算，也才不會設計出在預算內無法執行的產品，或是太天馬行空的把建築空間，當成自己的設計實驗任意揮毫，最後完成的成品實用性卻越發低落。設計師的工作是負責前端的概念發想並沒有錯，也或許可以不用深入了解一個杯子的製作原理，但他起碼對於灌模或窯燒的過程，要有一定程度的認知，設計出來的作品才能真正發揮實用的機能。

"

任性有時源自逃避，而非不真的不懂事

"

24｜設計公司統包工程和做純設計的差別？｜

設計工程公司在台灣居多，
做純設計的公司值得被尊敬

以目前的現況來說，大部分的設計公司皆承攬工程，做純設計的團隊相對較少。兩種經營方式各有優缺點。

通常來說，為私人服務的案子比較會有設計結合工程的狀況，因為案子規模比較小，多半會以設計與工程統包的方式去執行。不過如果是大型商業空間或公共空間的案子，絕大多數都是工程和設計分開，設計公司只要專心負責設計項目，並協助提列出預算就好，不需要去執行工程的發包。一方面是因為這類型的案子規模比較大，一般的設計公司可能沒有能力和資源承攬，另一方面也是為了專業的分工，有時實務上設計和工程分離也比較不會有弊端產生。

台灣現在大部分的設計公司都會承攬工程，一部分原因是因為市場規模比較小，沒有那麼多大型的設計案可以執行，而就實務層面來看，台灣對於「設計有價」的觀念還不夠成熟，導致相較之下承攬工程比

較容易延續設計的完整，甚至由工程的獲利來支付設計的成本。

相較之下純做設計的營收相對比較小，因此現在市場上有些堅持只做純設計的設計公司，我認為是非常值得被尊敬的。堅持做純設計的原因有很多可能，一是設計師初始的設定就是不碰工程端，因為純粹做設計往往比較容易發揮對設計的想法和理念，不會因為分心顧慮工程管理而綁手綁腳被限制；二則也可能是自身的工程能力不足、或是公司的人力資源不夠。但無論是哪一種原因，有個觀念在此需要釐清：一個稱職的設計師對於工程面絕對要有所了解，不執行不代表不需要懂，完全不諳工程的設計師也絕對做不出專業的設計。

如同我知道的一些管理方式前衛的餐廳，內場和外場有時是需要輪調的，這樣的訓練安排除了可以讓員工學習到不同的技能之外，他們也可以換個角度去看待問題，例如客人在久等不耐而催菜的時候，外場的服務人員往往不清楚製程所需要的時間而頻頻施壓內場，但擔任過外場服務工作的廚房人員，才能感同身受那種承擔客人久候的壓力，也因為清楚菜色所需的基本工序，對於對應客人點餐時的建議也往往較為適切且專業。他們不需要精通彼此的專業和執行的細項，但對於根本的流程和邏輯是必然要懂的，這也就是設計師需要懂得工程面的道理。

設計工程與純設計，是定位抉擇，

沒有哪一種比較高尚的問題

做純設計或是承接設計涵蓋工程，沒有絕對的優劣，單純就是看設計者的規劃與想法。設計和工程的關係其實是門很大的學問，彼此之間相互對應而且環環相扣。通常工程底子很強的設計者，他們做出來的設計會比較沒有想像力，但是設計思考很強的人去執行工程端，施工品質又很有可能因為工序管理的不足而比較差。做純設計的好處是可以因此達到工程零糾紛的狀態，缺點就是自己的設計可能會因為許多因素而被擅改，因為在執行時可能發生必須縮減預算而修改工法、使用替換材料等因應措施，而無法捍衛自己的設計。當然不可否認有些設計師承攬工程，是為了避免施工時被業主及施工方貿然變更設計，以確保設計原意的完整度。

然而，承接工程也有一個原罪：設計師一旦只要碰了工程，最後被檢視的永遠都會是施工品質，而設計變得一點都不值錢。在設計階段，客戶對設計師常是情投意合、宛如好友，只因談的是設計的純粹浪漫。但進入施工階段，卻可能因為各式各樣的工程細故而彼此怨懟，甚至反目成仇。這也是為什麼坊間談論設計的大師很多，但卻很少人願意談工程，彷彿只要一談到工程整個大師格調似乎就會被拉低，講到和預算以及現實執行有關的東西，那種原本被塑造出的仙風道骨形象好像就會變得蕩然無存，所以大家才會開口閉口都高談設計，但對工程端卻絕口不提。就我的分析，這是似乎是最討喜也最有投資報酬率的一種應對方式。

回過頭來說，做純設計和做設計工程統包，其實沒有絕對的好壞，完全就是自身定位的取捨而已。但無論是選擇哪一種經營方式，關鍵還是在於不斷投入提升專業素養，做純設計還是要懂工程執行，做設計接續工程也不能只是為了營利而忽略設計的本質，這才是設計工作可長可久之道，也更是應該認真嚴肅看待的核心價值。

半瓶水才需要裝在深色玻璃瓶裡

25 ｜報完價客戶就議價，怎麼說明設計是不二價？｜
一個成功的案子背後一定有懂尊重專業的客戶，設計施工是付幾分錢得幾分貨的事

台灣的消費者有一種很奇怪的心態，就是普遍不太願意接受不二價這回事，尤其在居家空間的案子特別容易發生議價這種事。

當設計費連同施工費用一起報價給客戶時，零頭好似就是為了上下交相賊、被安排來作為議價空間的，客戶端若完全沒有尊重成本的概念，從業端也會跟著淪陷。以設計工程的領域來說，預算的成立應該是根據設計圖被精算出來的，不該有可以去掉零頭或是折扣的狀況。在台灣還有不少設計單位遇過客戶要求「接施工送家具」，拗個一張桌子椅子也好，實在很是菜市場買菜作風。在這種客戶端的想法非常「天真無邪」的狀態下，設計師承接工程某些程度上來說根本就是在糟蹋專業。執行設計工作可能還不足以摧毀一個設計師的熱情，但執行工程端真的很容易瓦解他們對設計的信念。如果客戶能具備一點成本分析和預算執行的概念，議價這種狀況或許根本就不會在設計領域發生。

預算悉數都從設計圖中精算得來，
砍價格又要求原品質，結果往往只能自己承擔

一個工程要有「設計圖」、「預算書」和「施工規範」三大部分，才能開始執行一個完整的工程發包。而「預算」是根據設計圖經過縝密的科學計算產生，些微數字的差距都會影響到原設計的設定與意圖，倘若以毫無章法的方式胡亂議價，整體的設計成品必然受到影響。若預算不足以支撐原設計，那麼預算的調節也應當由設計的調整而來，一切皆在成本控制的方式下進行。但實務上許多設計單位與客戶，對於議價這回事往往還是以感覺辦理，這種情況真的屢見不鮮。也因為如此，為了因應客戶的漫天議價，導致有些設計公司會先以低價承攬，施工過程中再連番追加工程款。最後，預算不斷脫離原計劃而追加，進度也不停脫離進度表而延後，這樣的亂象往往只在設計不變，卻在預算上議價的工程才會發生。

因此，對專業有所堅持的設計公司，有時會承攬工程在某個程度上來說其實是為了維護設計原意，或者為了控制設計在發包過程及施工中能完全落實，而不盡然是為了提高營收。沒有設計師喜歡看自己的設計被隨意更改，尺寸被調整、材料被更換、甚至工法也被取代，只是為了壓低預算而被不科學的方式發包，結果造就出不倫不類的設計成品。也因未承攬工程而執行純設計的設計方，基於專業分工的設定與責任歸屬的關係，在實務上只能以「重點監造」的方式維護原設計，無法以工程管理式的「完全監造」去控制所有的設計細節被忠實執行，才會

有這麼多設計師願意摧殘自我設計生命的去承接工程。舉個讓人不好說的例子，以往我為了維護自己的設計，甚至會在合約裡註記，只要發生任何更改圖面或是替換材料的情況，客戶便不能對外宣稱那是我們的設計，也許這是設計方為確保設計品質唯一能做的消極方法，但實際上我卻也執行過許多因為干預不了業主發包與自行變更，而導致有些設計完成後，醜到我都不願意承認那是源自我們的設計。

現今設計的消費者對於設計的認知不夠成熟，也不太清楚設計品質和施工品質其實是全然不同的兩件事，因此台灣才會出現很多很奇怪的建築物，或是與天然環境很不搭軋的公共空間，說到底都還是要回推到設計與預算的決定者身上，當設計專業不被尊重，而設計的決定與變更不從設計的效益出發時，設計師的災難就來臨了！當節制預算成為設計決定的主要決策因素，我們便只能一直在純滿足機能而毫無美感計畫的環境中生存。

在台灣，還有一種設計危機源自於一種普遍心態──「出錢的人就是老大！」出資者可以任意決定建築外觀的顏色，就好像政府官員可以隨意決定要在哪一區蓋什麼樣的公共建築一樣，他們到底憑藉著什麼樣的思考來決定？是預算？還是設計的必要？我想台灣所有和設計有關的案子都是這樣被產出的，但有權決定的人，品味和觀念又都不到位，往往由預算思考設計原意，由施工難易決定設計造型，如此台灣如何能產出什麼品味與機能俱佳的合適建築呢？

也因為如此，這麼多年的從業經驗讓我深有感觸，成功的設計往往是成功的客戶造就的，而不是因為設計者有多高大上的大師手筆。尊重設計原意也才更能提升最後產出的品質，最終的一切成果，不都是回饋在所有設計的使用者身上嗎？

99

去哪個國家玩最省？待在家別出門最省

66

26 | 客戶要好又要凹，空間設計到底要怎麼做？ |
客戶的素質如果再不提升，為個人服務的設計工作將會消失

談到設計和工程之間的關係，我認為是環環相扣、密不可分，卻又糾葛矛盾的危險關係。

設計工作在台灣被要求的極為全面，好比一位廚師除了負責開菜單之外，也要擔負做菜的工作，所以這位廚師要熟稔刀工、火侯等執行細節，如果不了解就無法準確列出合適的菜單。以設計工程公司來說，對應到設計的領域，就是懂設計的人也要懂一些工程原理，做工程的人也要了解一些設計細節，才能確保整個過程順暢執行，在實務上客戶、設計端、協力廠商，三方只要有一方出現問題，那麼這個案子就可能會失敗。

對於整體的設計流程，若只片段的涉獵便要執行設計，其實也充滿風險。好比在台灣，一些餐廳常見標榜所謂「創意料理」，話題多半不脫是融合在地食材，但卻又執行得很不到位的「不倫不類料理」。有時設計和做菜、調酒的原理是一樣的，基底不同就不

能相互對應，例如都以蒸餾酒為基底的酒種，就只能在同樣類別中尋找替換項目，而不能用釀造酒來取代它；如同義大利燉飯的基底裡並沒有麻油這種食材的元素存在，怎麼能夠混搭成「麻油雞燉飯」呢？這就是源自對料理史的不了解，才會出現這種自以為推陳出新的呈現，就像在設計領域基本功練得不夠紮實、確實的磨練不夠，就會做出莫名其妙的設計，如果再加上不明究理的客戶，可想而知這樣的設計成品會是怎樣的災難。

花百萬零設計？！
你需要的是工程服務還是設計規劃

在受託規劃與被委任執行的維度上來說，設計工作和客戶之間的斡旋，其實和近年興起的婚顧業十分類似。婚禮顧問受新人委託，從事前因應主題的規劃、場地選擇、環境佈置、攝影紀錄的安排、所有取得影像材料的事後剪接等，都是一種很貼近私人且需要頻繁溝通的工作。

但對浪漫婚禮有著高度期待的新人們，對於一生一次的感性安排，卻往往忽視了預算合理分佈的理性採買。甚或他們對於期待畫面呈現著最終的不甚完美，也往往伴隨著情緒來應對婚顧工作者。這些婚禮的場面已然與大型演唱會的陣仗一般，工作項目與內容也完全相應，新人需要燈光、舞台、現場樂隊陪襯他們悉心準備的歌舞表演，但預算的編列與執行卻未必能滿足他們的一日明星生活，哪怕現實中他們是辛勤朝九晚五的小資一族，但他們自我催眠的理由卻完全不思索現實，只因認為這是一生一次、非同小可。

一般人的居家工程也正如婚禮一般，無論住家面積及預算多寡，都希望能找設計師們來滿足他們對未來的夢幻期待，而這些如同電影場景的想像通常也不太考慮現實是否可能被執行，只要是預算高於預期，那便定是設計師灌水黑心，因為客戶端在設計上總是不思考空間條件，淨挑一些片段的細節畫面自行揉合，也不著重設計在整體的呈現；對於預算的敏感度，也往往不願面對市場行情現實。當然這種狀況在為私人服務的情形下會比較常見，也就是設計和工程統包的狀態。如同常見的新郎預算只應採購廉價西裝，卻硬是要四處比價悉數訂製。這些程度僅能訂製學生制服的廠商們，也硬是掛起西服號的招牌來承接新郎的夢想。試想，當新郎以網路上看來的訂製畫面，來要求廠商提供相應的水平，會是怎樣的不相稱？

上述這些景況不單在私人住家會出現，在首次創業的小公司、三五好友一起開設的咖啡廳等，都一再的出現夢想過大，但預算無法支撐的情形，他們往往不理解小案大做的不切實際，更不願明白有限預算並無法無限要求。現今市場的現實是，私人的小型個案只能自己找尋各個工種代工，甚或採購系統家具自行規劃，壓根無法希望設計專業介入，這全然不比公共工程或是為群體服務的個案，可以有條件進行設計規劃並且讓工程獨立執行。也許我預言為瞧不起小型個案，但我的論述並不單以規模大小來評斷，而是以設計產出是服務私人或群體來分野。空間設計如此，平面設計、產品設計等等皆然。

以現在私人住宅案的預算來說，如同前面章節提過，很多案子的基礎根本沒有條件進行設計工作，丟個一百萬台幣可能在管線、格局等隱蔽工程端就已經用完了，根本還沒有任何設計風格的形成。就像以前百萬名車的概念，現在百萬是買不到什麼頂級車子的。回過頭來看設計產業也是一樣的情況，新台幣一百萬已經造就不出什麼設計風格了，一百萬的整修倒是還可以執行。但是大部分的客戶沒有這樣的認知，總是期望低價消費卻又要求高端水平，就像前面提到過的一樣，支付吃夜市牛排的費用，卻要求茹絲葵的品質和服務，這難道不是變相的在壓榨設計師？今天若主客立場互換，你會如何應對呢？

況且，當客戶的水準還不夠到位，他們也無法和設計師進行對等的溝通。就像請髮型設計師做造型一樣，有幾個人會到了髮廊就直接倚靠設計師幫他們做判斷？大部分的客戶還是會堅持硬要剪一個不適合自己的髮型，事前卻又不聽設計師意見，剪完還怪設計師剪得不好，這種莫名其妙倒是常常發生。私人空間的設計案便頗常遇到這種狀況，不管事前的設計師如何溝通、合約怎麼簽訂，設計對應施工完成之後，如果客戶端對於施工結果或品質不滿意，往往總要設計者擔負起設計責任。這有些像是卡車撞到闖紅燈行人的狀況一樣，即便是行人違規而肇事，輿論抨擊的也都大多是卡車司機。

綜合上述對於設計從業端來說頗為辛酸的亂象，另一令人憂心的是台灣近數十年來，設計工法和材料幾乎沒什麼變化，但施工人員的傳承卻出現青黃不接的窘境，老師傅慢慢凋零或退

休之後，更沒什麼年輕人願意傳承工程端的技術，從業人員的斷層、施工成本的越來越高，再加上客戶的素質繼續幾乎零成長，再不改變，台灣的設計業真的會逐漸邁入萬物凋零的寒冬，所剩無幾的能量也更無法再為私人服務了。

> ❞
> 一人公司不需要執行長，計程車司機不需要請司機
> ❝

做好設計管理，
把設計經營成一門好生意

27 | 設計案該如何報價？報價有什麼特殊的技巧嗎？ |

憑感覺胡亂喊價非正途，
根據設計圖推出人工、材料、時間，
成本來源有憑有據

簡單來說，一般設計案的單位成本計算公式如下：（人力工時等變動成本＋沉沒成本＋固定成本）／面積＝單位設計費。

對客戶端報價的基本概念無關乎是什麼產業，若未在一開始就把成本概念算清楚，終究會亂成一團。

以設計案的報價來說，設計工作的產出，就是設計師的「商品」，在承接案子的初始就應該要把預算編列好，因為如果預算沒有訂定好，就會發生後續的產出工作無法進行（不知道依據什麼來發包工程），導致整個案子根本無法執行。

例如說，以一個工人做一個櫃子需要花多少時間來計算，他一天的工資多少錢、材料費是多少，再把總數除以櫃子的總長度，就可以算出櫃子的單位價格。而沉沒成本在此指的是設計公司已經花銷的攤提，以及在此個案上維持正常營運所需要的費用，例如人事成本、水電房租等支出，這是即便在沒有任何

案子的狀態下也必須花費的開銷。市場價格就是這樣被推算出來的，所以每個設計案的報價都是其來有自，可以清楚追本溯源，如果每個設計公司都依循如此科學且邏輯清楚的原則再報價給客戶，又怎麼會發生接受客戶胡亂砍價、或是後來預算追加到破表的狀況產生呢？

釐清客戶需求之後提出多種選擇方案，引導客戶做出適切選擇也是設計工作的環節

客戶在看到設計公司提出的報價單時，第一個反應通常都是覺得貴，很少會認為價錢是合理或便宜的。設計公司的報價高過客戶的預期，不代表設計方是要謀取暴利，有可能只是錯估了客戶的需求水平罷了。舉個例子說明，A 家族請旅行社幫他們規劃一個住宿 Villa 的五天四夜海島之旅，如果客戶覺得團費太貴，旅行社提出的替代方案應該是把原本的 Villa 降級，幫客戶在他們的預算內找到合適的 Villa，而不是將 Villa 換成設計旅店或民宿，或是為了要討好這個客戶，反而去壓榨合作廠商逼他們降價，更糟的做法是在其他的部分壓低成本去補賺不足的預算，這些作法都很不健康，反而會造成預算分佈失衡，最後誰都不會是贏家。

回到設計案來看也是同理可證。例如客戶想要交期縮短，那就必須增加這個案子投入的人力或人數，這樣一來成本勢必會增加；若業主端想議價，那可能就要從減少這個案子投入的人力成本著手，這麼一來原本預定的完成日也會有所延誤，這些都是客戶必須要了解也要自行吸收

的。客戶把原本可以買星巴克咖啡的預算，降到只能買便利商店咖啡的價格，在這樣的條件之下，設計公司願意讓客戶砍價，而且承諾可以用較低的價格幫客戶買到星巴克咖啡，那麼大家有想過你拿到的這杯咖啡真的是星巴克的品質嗎？又如果它真的是星巴克的咖啡，那麼中間這些消失的成本差代表的又是什麼呢？特別是在台灣，客戶很喜歡用「數字拳」或「去尾數」這類無條件捨去法的方式議價，五百三十九萬就習慣性至少砍到五百三十萬或五百萬、三百二十二萬就會要求降到三百二十萬甚至三百萬，但有誰想過，被砍掉的數字是砍在哪裡？這樣的行為其實是很荒謬的一件事，報價的金額應該是被精算出來的，一毛都不能少才合乎成本與成果，怎麼會要求設計公司在一樣的完成品質下，去零頭意思意思一下呢？因為客戶仍然存在著不相信設計公司的心態，認為設計師一定有在其他部分多賺，所以象徵性少個幾萬也是合情合理的，甚至會上下交相賊認為零頭本來就是預留的砍價空間，導致出現不喊價彷彿是冤大頭一樣的偏差想法。

因此我才會認為，預算書上的所有數字都應該有憑有據可以合理回推，一個預算的提報基礎包括兩個要素：數字和時間。但一般人大多只看數字而不在意時間成本，而設計公司要避免被客戶砍價的狀況也通常只有一種作法，就是事先完整了解客戶的需求，專業的設計者並不是靠口條去說服客戶，而是提供切中使用者狀態的方案去讓業主選擇，畢竟這世界上幾乎沒有任何一個業主，可以條理清晰明白說清楚自己的需求，但幫助客戶釐清他們的疑惑進而滿足他們的需求，原本就該是設計端的工作，這好比客人想吃麵，老闆硬是要炒一盤自己

覺得最拿手的招牌炒飯給客人，這種自以為的專業堅持並強迫客戶接受的手法，設計及預算怎麼可能會適切於客戶呢？

報價是沒有技巧的，弄清楚客戶的需求和喜好，並按部就班根據數字和時間計算出合理的報價，才是避免日後發生糾紛的不二法門。

人往往對道理總點頭搗蒜的稱是，但作為上卻常常一如既往

28 ｜一個設計案的成本該怎麼控管？制勝的雙贏關鍵？｜
設計公司也要制定年度預算並確實審核，
　掌控預算及專業管理是獲利的關鍵

控制預算、把成本抓得很精準，最核心的認知，在於每天都要把今天當成是公司的最後一天來經營，這樣公司營收才能朝向穩定發展。

一個設計案在執行會有幾種固定成本在支出，一是前面所提到的沉沒成本，也就是公司設立時需要日後攤提的成本；另一是固定成本，也就是固定的人事和營運開銷；再則是變動成本，例如因為要執行這個案子所產生的費用，微如交通費或是快遞費都算是變動成本之一。因此如果把預期的獲利和成本做出分配，就可以算出基本的營收。但是預期獲利要抓多少才是合理的？這其實沒有一定的標準，說白一點就是在公司可以維持的情形下要賺多賺少而已，而這報價當然也要客戶端買帳才行，而賺多也不盡然是設計公司可以獲取暴利，純粹是讓開辦公司時的費用較快攤提結束罷了。

在設計案完整被執行的過程中，大概會有約莫

十五個工種進駐，而大部分的設計師會有挖東牆補西牆的謬誤觀念，木工少賺的部分就用油漆的獲利來補，這是很不科學的思考方式。因為並不是每個案子都可以被執行完畢，例如以虧損成本的狀態在執行拆除，妄想之後的其他工程再把它補回來，但是如果拆除完之後業主就臨時決定要解約，那麼這些開銷不就變成虧損的支出了嗎？

看起來這好像是很基本的計算方式，但回歸到最實際的基礎來回推，知道公司一個月的支出是多少、需要接多少案子才能和開銷打平甚至有所獲利，在這個大原則之下，起碼做到收支平衡是沒問題的。如果積極想獲利、卻又不願意降價的公司，就會主動去爭取案子，增加得到大案子的機會；而選擇以量制價的公司，則多半是來者不拒，以薄利多銷的概念為主打，至於品質如何就姑且不討論了。以前面提到的報價概念而言，設計公司如果把非必要的支出也算進報價裡，這是為了滿足設計端的獲利慾望；而如果將非必要支出應該是定額的，在編列年度預計師的職業道德了。因此在正常的狀態下，一間公司的年度支出應該是定額的，在編列年度預算時就會被計算好的，不可能是根據當下的狀況浮動。這好比一對新婚夫妻的生育計畫，應該是因應彼此生涯規劃做出的討論，而不可能因為住到很大的一間房子就決定要多生幾個孩子，住到比較小的房子就臨時決定不生了。

在設計案進行的環節裡進行成本檢視

搭配廠商的年度報價表掌控合理預算

以專業單位來說，通常有預算稽核制度，未必是定期，但會根據每個案子當下執行的步驟做出調整，每筆花費都會有相對應的檢討。例如一個案子的預算是十萬，現在花了九萬，十萬便是一個對應的數字，也就是前面所提到的預算，如果沒有這個預算做為基礎，那麼花費的九萬元到底是多還是少，就完全無法被評斷了。也就像前面章節提到的填問卷一樣，如果沒有列出百分比告訴你還有幾題要做，很容易填到一半就會做不下去，因為沒有一個數據可以做為判斷依歸。

和專業單位合作的廠商，通常會被要求需在每年年初就做一個年度報價表，這樣才能有效掌握工種和細項的價錢，也才能針對接手的案子找到符合需求的工班，不至於接了案子才去問價錢，也能避免因為木材漲價，油漆也要跟著漲的不合理狀況產生。當我們把每個階段的細項都以解構方式清楚釐清，就不會有灰色地帶的模糊狀況產生，無論是設計方還是業主端，誰都不能打迷糊仗，不能中途砍價或是胡亂追加，預算如果只夠吃主菜就不能追加甜點，大家都照著事先溝通清楚的遊戲規則進行，過程乃至於結果才不會失控爆走。

做人不該算計，做事卻應該計算

29 ｜在設計公司工作是不是加班加不完還要隨時 on call ？｜

加強員工時間管理、
和客戶端進行有效溝通，
「輕重緩急」有共識讓案子流暢進行

我任職的公司是不准員工加班的，這在台灣相當不可思議，在設計領域更是少見。

一般人對創意工作或設計業的想像，有一部份應該包括：要常常加班。員工加班，據我長年觀察多半是這兩個原因：「工作量太多」或「產出品質不足」。

當然大部分的員工會覺得是分派給自己的工作太多，做不完所以需要加班，在我看來，這多半是沒有做好有效的時間控管所導致的。在台灣還有一個很病態的狀況，就是事情不是根據輕重緩急分配優先順序，而是董事長交代的事情就一定比總經理交辦的事還要優先緊急處理，即便那件事情下個月再完成就可以了，某部分來說這是階級制度下產生的奴性心態，沒有針對工作量做合理安排，才會產生加班的狀況。那麼，為何公司要因為員工不能有效管理自己的時間，而讓他們加班一直處在消耗自己的狀態，導致影響公司案子執行的產值和效能呢？

而對於客戶端的管理失衡也會造成加班。一個設計案的執行其實沒有什麼十萬火急、一定要在進度之外的時間處理的事，所有的特例都是被縱容出來的。客戶在下班時間或是例假日來信件或電話，說實話設計方手邊也沒有資料、配合的廠商或工班也多半在休假，還是要等到上班的時間才能處理。為什麼各行各業要訂出所謂的「上班時間」，我的認知是為了方便每個平行單位或上下游公司進行聯繫溝通，訂出這段時間理應要能夠專注處理工作上的事情。若能堅持執行，久而久之客戶也不會為所欲為，在他們自己方便的不合理時段，要求設計公司幫他們解決各式各樣的突發奇想。

協助客戶建立編列合理預算的概念

避免預算追加再下砍的失控狀況產生

一家專業的設計公司，最重要的任務其實不是幫客戶畫圖，而是幫助客戶釐清他們的預算分配以及合理支出。設計端要很誠實的告訴客戶，他們的預算可以做到什麼事情、或是無法達成什麼目標，不能為了討好客戶做出浪漫的承諾膨脹他們對於成品的想像，否則客戶就會進入「一朵小花」的模式，因為髒亂的屋子裡擺放了一朵漂亮的小花，為了配合這朵小花整個屋子因此被打掃得窗明几淨。客戶因為覺得找了品質很好的設計公司，所以廚具要用進口的、音響當然也不能馬虎，所以預算開始無上限的一直追加，最後發現破表了再一路往下砍，客戶端的脫序會讓設計和工程也跟著失控，時程因此被打亂、品質也有了瑕疵，最後成品出來後不滿意

又演變成彼此互踢皮球的狀況，這也是設計端沒有和客戶建立起良好溝通模式造成的後果。

結合前面所提過的，預算編列應該要被清楚規劃，成本必須有效控管，設計端也要以專業能力協助客戶建立編列預算基礎的概念，如此一來各方面才能形成默契式的配合，做到定期定額、常時常態的按表操課，進度也才可以在既定時間之內被有效完成，有效管理，否則工作永遠沒有做完的一天、客戶的要求也不會有被滿足的時候，就像所有的畫作類別，只有油畫可以不斷堆疊，永遠不會有畫完的狀態一樣，這已悖離設計的本質了。

"
關心若只放在心裡，那和不關心的結果都一樣
"

30 ｜ 設計公司需要做行銷嗎？還是只要專心做好設計就好？｜

行銷是必要的，
但必須建立在先把本分做好的前提之下

設計還是需要行銷的，但我想有些人會認為，真正繁忙的設計師，恐怕沒什麼時間去搞行銷，案子都來不及完成了，哪還有這麼多時間。

但我的經驗與觀察是，許多專業人士成立公司當老闆之後，其實專業的角色比重往往會變得比較薄弱，勞基法、稅制、相關法規等瑣事都要去積極了解參與，所以導致花在設計方面的時間勢必漸漸被剝奪，一方面更要經營和客戶的關係，想想其實各行各業都差不多，不可否認有不少案子是因為人際關係而產生！有一些設計師對於設計有很多這個不做、那個不碰的所謂「專業堅持」，然而堅持往往不基於專業，而是基於個人好惡。但只有接受不了市場的嚴格考驗的族群，才會對設計有那麼多自己都不知所謂的堅持！更遑論所謂大師們事實上恐怕是不挑案子承接的，大家只是挑案子發表罷了。這些現實在在反映出，實務上適當的妥協一直都是必要的，但形象或行銷卻是另外一回事了。

本末倒置狀態下的產物——
對修車很有想法的農夫

現在社會出現一些奇怪的現象，大家不太專注在自己的崗位把自己的本分做好，反而是對其他領域的事情指手劃腳的有很多想法。我常說這就好比我們有一些農夫朋友，他們對於修車有著頭頭是道的理論與見地，但是他們卻不種田！這不是很奇怪的事情嗎？而且幾乎各行各業都有類似的狀況，就像之前提過有些設計科系畢業的學生，不努力充實自己專業知識的不足，而成天都待在咖啡店高談闊論對於設計的想法卻不願去上班一樣，是什麼身分就穩紮穩打的做好自己的事，先達到基本面，再來談進階。如果能把設計認真的做好，那行銷才會是必要的。

不過，令人憂心的是，現在有不少設計師都只想設計出很酷炫的餐廳或接待中心甚至髮廊，只求量體巨大，而不願多花心思深究材料、尺寸、工法，因為光鮮亮麗的誇大設計總會讓部落客們與媒體爭相分享報導，設計師的知名度也可望跟著水漲船高，但卻沒有人在意真正專業的層次，市場彷彿只看重表象。因此很多菜色根本一般、內部裝潢很酷炫的餐廳總是讓年輕人們趨之若鶩，因為拍照打卡上傳 Facebook 或是放上 Instagram 比較好拍好看，甚至會讓自己有著成為意見領袖般的驕傲。這當然也算是一種行銷，但是恐怕方向走歪了。更嚴重的是明星設計師不懂設計，如同偶像歌手不會唱歌一般。某程度上來說，台灣的設計在在遇到一些無法向上提升的瓶頸，這些對自己交出來的實質設計不負責任的設計師，也需要負很大的責任！

當一家設計公司組織規模越來越龐大後，有時伴隨而來的結果就是設計素質會開始降低，因為繁瑣的管理工作隨著公司擴編一定會增多，許多理想和熱情往往在這些拉扯的過程中，默默的被消耗掉了。我想大家應該都遇過那種生意很好門庭若市的小吃店，因為擴大營業而搬到新的氣派店面，招牌也變得很有設計感，但再次光顧了之後覺得還是以前原本那家不起眼的小店比較好吃。店面整個升級之後，把表象弄得漂漂亮亮來攬客，似乎把食物煮得好吃道地來得更重要，這就是本末倒置的例子。就像一些議題和觀點都很有深度的書籍，反而都是一些一人出版社做出來的，規模真的很大的集團出版社反而會被市場影響，綁手綁腳的有很多人情或是種種策略考量。

當今這個社會有太多人只在意表象了。如同我們走在一條街道上，被動的希望別人把它打掃乾淨，讓自己可以自在優雅地漫步其中，但這和自己主動設法讓這條街道變乾淨，是完全截然不同的出發點。就像大家都希望設計產業的大環境素質可以提升，但回過頭來思考本質，設計師們自己又真實的為這個產業付出了多少？光想著靠著行銷壯大聲勢來賺錢、或是太過清高的有著太多不合時宜的堅持，這些想法都不健康，惟有不斷把自己的工作穩穩實實做好，才能一點一滴改變環境，並且享受真正屬於你的口碑與成就來臨的那一天。

專業賽車手不在馬路上飆車

每一代都是最壞的時代，
也都有人功成名就

31 ｜成立設計公司的過程中，挫折通常來自？｜

客戶是挫折的根源，
提升專業格調且適時溝通是不二法門

任何類型的創業，過程不用多說，一定會有很多不足為外人道的辛酸之處，挫折可以說是最低消費。

要營運一個事業本來就會有很多困難的地方，以設計工作來說，不談經營層面的話，大多數的挫折其實和客戶有很大的關係。

當設計師規劃出一個空間，通常是針對這個空間的所有使用者做考量，而不是專門針對單一對象。例如設計師為一對新婚夫妻設計了居家空間，日後當他們有了小孩，而小孩在學走路的階段，因為碰撞到桌子邊角而跌倒或撞傷，客戶可能就會回過頭來指責設計師，都是因為設計師不夠專業，沒有設想周到，設計的當下沒有考量到孩子會被碰撞，沒有貼心選用邊角較為圓鈍的家具，才會導致小孩跌倒受傷。乍聽之下似乎理所當然，但事實上卻很荒謬，這種令人啞口無言的罪狀指控還真不在少數。客戶通常忽略了空間的需求會經常隨著時間而改變，如果使用者沒有事先

設想清楚需求及家人生涯，設計師要如何未卜先知的完全預測五年或十年後？縱有專業設想做基礎，也無法完全設定這個空間的使用狀況及未來產生的機能變動。相對的，要能使空間適合嬰幼兒卻又要維持設計感，設計難度與機能衝突不可謂不高。更何況把時間週期拉長來看，實在沒有居家的設計配置可以維持個幾十年都不改變，新的需求產生之後，本來就要因應當下狀況做出調整。

提供應當的設計產出不是服務，
必須適時讓專業得到尊重

客戶總是覺得設計師提出空間中的各種解決方案都是應該的，沒有考慮到業主心中的細節當然就是設計師不夠用心、專業度不足，但很少人對於設計的提供者表示感謝，因為一般普遍都會覺得，這是我付錢買來的服務，一切都是那麼的理所當然，設計師需要為客戶著想，但客戶卻不太需要打從心底感謝設計師。但主僱應該是互相尊重的平行關係才是，沒有誰高誰低的地位問題。當然，設計師要能被市場所尊重，首先自己也要能有秉持專業的堅持。某些客戶會在房子裝修階段，心血來潮去看了施工現場，一發現和他們想像中不一樣的地方，便會十萬火急的打電話給設計師，甚至氣憤的要對方馬上趕到現場，給他們因為信任專業卻被辜負的委屈一個合理交代。可是到了現場才發現可能只是灌漿還沒拆模，或是材料還未貼覆之類的問題，所以呈現出來的還不是成品的模樣。就這樣，設計師連忙交代完手邊工作，趕到現場去的結果，

其實只是見證了這類的鬧劇一場，隨叫隨到被要求出圖，而客戶卻同時找了很多家設計公司，無償比圖過後的結果是選擇最喜歡的設計，然後找最便宜的施工隊去做。設計師一開始就以免費的姿態參加了這場比圖競賽，忙了很久最後什麼也沒有得到，反而是在無形中把設計師的格調拉低了。

有幾次一位同事拉著我改圖改到半夜，想想都覺得有點荒謬，在這斗室孤燈以外，整個世界應該只有認真改圖的我們兩個人在乎眼前的設計圖而已，客戶其實也感受不到我們的努力，就算知道了也會認為這是我們應當的付出，想到這裡能不感慨嗎？當然這樣的狀況也不能完全歸咎客戶，人際關係的相處是互相的，如果設計師能適時與客戶溝通（前提當然是之前說過的，設計師選擇了可以溝通的客戶的狀態下），並堅持應有的分際，我想彼此獲得的尊重和體諒相對也會跟著提升。如果設計案的執行大多能這麼理想，那麼創立公司的過程無論多麼辛苦，都可以因為熱愛設計這份工作而找到方式消化它，畢竟無論身處什麼樣的時代，能做著自己喜歡的工作都是一件很美好的事情，美好到你捨不得去放棄，辛苦的承受折磨之餘也能因此得到成就感。

> 當不順遂成為一種自然，那哪怕只是正常的運行，就值得狂歡

32 ｜「設計師偶像化」會帶動整個設計產業的蓬勃嗎？｜

正向影響大於負面，
讓設計概念更普及，
善用影響力是重點思考

不同領域的設計者在業外被偶像化的問題，其實一直都存在，反觀在業內卻不盡然存在偶像問題。

以歷史與地域來看，各個範疇及領域向來都有偶像文化，也當然存在於設計界。姑不論偶像問題對產業提升加分與否，更重要的是偶像們是否在本職學能上值得後輩效仿依循，是否善用他們光環的影響力。

要討論這個現象，我們何妨將焦距縮小到空間設計的領域來討論。以空間設計來說，設計師們通常設計了辨識度高的公共空間、豪宅建案，或是熱門的旅館、餐廳，便會引來大眾媒體的關注及討論。如果這個空間設計師開始因為被大量報導而累積出知名度，就會逐漸被包裝為所謂的設計名人，而這樣的實況也大量的出現在建商與建築及空間設計師的關係中。有些甚或會開始有些所謂跨界的狀態產生，於是一般大眾媒體或非設計界的人士開始關注到這些設計師們，

或隨著講座、論壇等不停的曝光，還真有幾分偶像宣傳新電影的造勢意味，也或許因為這樣的推波助瀾所吹捧，便形塑成所謂的大師。

時勢造英雄，年輕設計師突圍受關注
發揮正向影響力，有機會提升整體設計環境

近幾年在平面設計界也有著相似的狀況，隨著從事平面設計的年輕族群越來越多，門檻也較其他設計類別稍低，所對應的產業也較大眾（如餐廳CI、唱片封面、網頁等），他們以自己的審美水平在各個領域頻頻大放異彩，也以自身的觀點表達出對於這個時代的想法，甚或搭上新聞時事，娛樂產業或社會運動等熱潮，能見度及知名度也伴隨時勢而水漲船高，許多學生或是年輕人開始關注到這些設計師的表現，並伴隨著一股對於時事的關懷與熱度，連帶的也對這些設計師產生崇拜。有趣的是，這些平面設計師受到關注的報導，後期多半都是來自非設計類的媒體，例如比起報紙或是生活類型雜誌的關注，他們的作品本身反而較少受到業內報導的討論，而在產業內與這些知名設計師一樣表現優異的專業從業人員很多，相形之下卻只是因為沒有與這些熱潮沾上邊，反而一般社會大眾對他們一無所悉。

某程度上來說，這些平面設計師的成名也算是順應時勢潮流下的產物，甚至設計專業已經不是大眾討論的焦點，所以對他們來說，如何把握這股熱潮好好的經營自己在本業的影響力，

恐怕才應是關鍵問題。

其實設計師被大眾所推崇關注，並不是不好的事情，他們讓設計開始被一般大眾所看見，促使「設計」這兩個字不再只是遙不可及的專業術語。但我認為成名之後的角色定位就顯得相當重要了，當一個設計師開始有了影響力，如何運用這股力量去為社會付出回饋些什麼，反而才是值得思考的。

另一方面，「設計師偶像化」的現象普遍產生之後，少數所謂「櫃姐心態」的狀況也偶會伴隨發生。華人對於品牌和名人一向都有著諾大的迷思，無論是在職場上或是消費上，有些從業者似乎在精品品牌工作，猛然自己就跟著高貴了起來，殊不知好的銷售員來自客戶的口碑以及業績的創造，而不是所販售品牌的定位甚至價格高低。如同少數幫名人執行過設計案的設計師，少了在設計領域的繼續精進，甚或熱衷參加一般以為的上流社會酒會，常看到他們著香檳在手上搖啊搖，一派和名人成為朋友，便成功打進他們的生活圈了。私以為從業者最重要是懂得檢視自己的能力和職場分際，設計師和客戶之間的關係，其實說穿了只是一種階段性的任務需求，好比只有在需要修剪頭髮的時候才會去找髮型設計師一樣，一般來說設計師和客戶根本很少在案子結束之後，還會很頻繁約出來吃飯聊天，頂多就是維持不錯的關係，遇有案子再繼續找這個設計師執行而已。所以設計師可以因為專業被信賴、形象被包裝，或成為業界的偶

像，但恐怕要更戒慎恐懼，千萬不要因此自我膨脹或是迷失自己，工作無分貴賤，只要能把自己份內的工作盡心盡力做好，不帶給旁人負擔或困擾，其實就已經具備成為偶像的資格了。

當你只認真做到最好而不在乎金錢，
忽然你會得到金錢
當妳只溫柔對待他而不求永遠，
忽然妳會得到比永遠還要永遠的永遠

33 ｜設計產業要發達，要靠政府推動相關政策？｜
政府干預的越少，
產業自行發展成效反而更為蓬勃

政府干預的程度越少，反而越能協助產業的發展，提供資源反而不是最重要的事。

台灣人很喜歡談政府的角色，高談闊論政府給予產業的資助方向和建議方針等等，但如果計畫經濟是合理的，那便會由國家來決定要推動的重要產業，如同以往共產國家的計劃經濟一般。不過以經濟學的角度來說，怎麼可能有國家可以預測未來的趨勢呢？所以到底要怎麼判斷什麼樣的產業需要給予協助、又要提供給他們哪些必需的資源？以我的觀察來說，對於政府需要提供什麼樣的協助，才能幫助設計或創意產業的發展，討論這類問題的人通常都是來自學術界，不然就是沒有專注在做設計工作的人。

長年接觸台灣建築法規的建築設計師一定都知道，那些條文根本都是疊床架屋下的產物，部分內容甚至是從日據時代沿襲到現在的，根本早就已經不合時宜，但相關單位沒有去把它修整得更為完善，因此

造成我們從業人員的困擾，搞得大家都在鑽建築法規前後矛盾的條文漏洞，在這樣的狀態根本不用談什麼資助，連最基本的部分都沒做到。

鬆綁限縮、
讓產業自行發展是最好的助力

以都市計畫來說，台灣北部的中永和地區便是當時政府積極介入下規劃出來的結果，結果卻把雙和地區弄得跟迷宮一樣，除了在地人之外，很少有外地人可以游刃有餘自由進出。反之，內湖科學園區就是一個自行發展完善，沒有政府介入的例子。但內湖科學園區當時形成聚落時卻甚至是違法的，在使用區分上大多都是倉儲空間之類的廠辦用途，不能大幅做為商業行為使用，連銀行都只能以小面積辦事處的形式設立，而不能以分行的形式規劃。但隨著自成一格的規模逐漸壯大，街廓完成、機能完善，於是政府便全盤接收這樣的發展成果。這種機能規劃與設計良好的獨立建物群聚後的區域，在台灣少數地方還可以看見，如同新店直潭淨水廠旁邊有塊蓋有許多獨立建築的腹地，也是自行發展良好的例子，如果不是礙於法令的限縮，相信還可以發展得更好。

從上述的例子就可以看得出來，只要政府的政策相對是開放的，而不是想要扮演下指導棋的主導角色，不要涉入過深什麼都想指手劃腳，讓產業順應需求自行發展，這樣就是一種很好

的協助了。如果硬要制定政策來「扶植」產業發展，那麼制定的政策和組成的機制也要夠完善及專業，否則到底是哪些人在決定要給予我們什麼協助、又要提供我們哪方面的資源？所謂的政府真的知道各個產業現在面臨的問題是什麼嗎？這種由官方的非專業人員來領導業界專業的狀況，在台灣各個產業真的都屢見不鮮，過於學術背景的人無法理解我們從業者真正遇到的問題，而從業者也沒有多餘心力與興趣去投身政府體系，甚至協助制定所謂的政策，而且往往提供再多有建樹的建議，也不見得會被官僚體系採納，與其這樣一來一往浪費時間，還不如紮實做好自己領域的工作，假使每個人都把自己的本分做好，才是最務實的進步，不是嗎？

> 反射性的誤解別人，通常為了平衡自己的錯誤；慣性的期待，通常因為自己沒太投入

34 │設計產業不受重視，因此一直無法蓬勃正向發展？│

政府只要做基礎建設
擔任好守門員的角色，
產業發達與否是從業者的課題

一個國家的設計產業要發達，政府其實不用特別做什麼，只要專心把國家門面整理好、基礎建設鋪設好，這樣就足夠到溢出來了。

談到政府與產業的關係，我每每覺得狐疑納悶，為什麼時至今日，百業已然幾近自由競爭，大家對於政府還會有這麼多想像和依賴呢？政府輔導產業的定義又是什麼呢？是提供獎勵？是對特定產業提供稅賦優惠？又如何來界定政府輔導後，產業提升的成效指標呢？

一般人花錢給小孩上了個什麼全美語課程，或是腦力開發領袖班，總都還會要小孩子唱個幾首英文兒歌給朋友們聽聽炫耀一下，那設計產業提升的指標是什麼呢？是設計業的產值嗎？如何單獨計算設計產業的經濟規模及總量呢？更何況我總認為設計產業本身並不能完全算是個產業，他勉強只是眾多產業中協同的一個環節罷了，若硬要歸類，恐怕也只能算是個「微產業」。如同醫療整體是一個產業，但醫師只是醫療中

的一個工作環節，這工作本身不能單獨算是一個產業；而醫師有許多科別，如同設計有空間設計、有平面設計和產品設計等等。而設計工作隱身在各個產業之中，我們實在不能無差別的將一個工作類別，硬生生的把他們在所屬的各個產業鏈中抽離出來等量齊觀。所以談設計工作，恐怕要從產業的總體經濟規模來檢視，好比房地產蓬勃了，建築業也就發達了，建築設計的需求量也會提高一般，而不好將之單獨視為建築設計產業產值高了。

也許歷來總有此討論，舉凡哪個產業式微了沒落了，或光景暫且消退了，便會有人將提振這些產業的未來寄託於政府。但我們看待政府政策主導的走向和發展，似乎不應該僅限於單一產業，而是整體的看待較為妥適。例如早期台灣經濟剛起飛的時候，拎著一卡皮箱走天涯，開疆拓土做貿易的那些父執輩們，他們有得到政府的協助嗎？恐怕不多。但是他們還是可以只靠自己，在資訊相對不流通，甚至簽證及飛航都不若今日暢通的景況下，仍然可以把事業經營的有聲有色。大家的思維，總不能一直停留在如果業績不好就要怪罪政府沒能協助產業，但景氣好時卻可以說是自己眼光獨到且努力不懈的結果。也許我這樣的論點在現今的全球氛圍下，是一種政治不正確，但我想這樣的認知其實與事實應該相去不遠才是。

然而不僅僅是一般從眾有這樣的觀點，政府部門好像也總想刷刷存在感，總以為積極參與某些產業、官員們介入輔導，進行所謂的產業扶植，然後接著以一些創業園區、文創基地的詭異方法，來展現其指導地位。想想只是圈出一塊地，清出幾個辦公室，弄個水晶球剪綵，進駐

這園區的就忽然懂創業了？忽然萬事文創都可以賣錢了？其實這些高調真的都不需要。政府總是想做太多看起來可以說嘴到海枯石爛的事，但最根本的基礎反而都忽略了！其所謂的產業扶植，也就是一群其實不太了解產業生態的人，在實木會議桌前七嘴八舌，姿態擺盡的開會做結論，然後揮灑一些實質上分配錯了的資源、或是方向根本錯亂的政策，反倒有種愈幫愈忙的感覺。這些政府官員和學者專家們，總花了幾萬光年，但最後卻好像什麼都沒完成，並且以此現象無限循環，這不是很莫名其妙的狀況嗎？說到底，政府其實不需要針對特定產業去給予資源，只要專注在基礎建設就夠企業們叩謝皇恩了。

做到基礎建設完備，讓產業各自充分發揮

政府應該好好做的事其實多到不可勝數，例如把路燈「垂直」架好並且都會亮、道路整平而且不限於都會、機場門面維護好並且不漏水，甚至還有治安問題的改善等等，把這種基礎的東西都做好，產業界自然能心無旁鶩的去發展自己的專業，這才是政府最根本的角色。政府扮演的身分其實有時很像父母，不需太安排孩子的未來，有時只讓自己的小孩三餐溫飽、不愁衣食，孩子基本的需求和愛被滿足了，就能進一步好好去發展他們的天賦。如果小孩回到家，還要擔心家裡哪天沒水沒電、下學期的學費會忽然間沒有著落，在這種連基本的生活條件都無法被滿足的狀態下，孩子再怎麼有才華也無從發揮。

所以政府的角色，就是該像提供給孩子專心長大的環境的父母，不用去刻意協助小孩培養他們的天賦，設定未來道路。如同前文提過的，對一樣事物真的有興趣、有能耐，是不需要刻意培養的。好比林書豪父母犯不著成天告訴他打籃球會長高高人人愛、要一直打到加入NBA才是人生的終極目標，孩子有興趣自然會往那條路走，只要父母提供基本平台的協助和鼓勵，並且對於他熱衷嘗試的予以開放的支持。成材的孩子向來不是父母刻意去培養的。成天談政府政策和設計界之間的關係，會不會是個根本不會打籃球的傢伙在抱怨他爸媽沒給他上籃球課，所以他成不了林書豪？

話說回來，如果回歸到整個大環境來看，無論對哪個產業而言，亟需提升的素質或面臨到的問題，都必須拉回到教育的層面來論述。例如我們一直在疾呼的提升美學素養，本質上來說就要從教育去著手，如果政府可以在教育方面紮根，甚至從幼兒園開始制定好每個階段的教育方針，我想許多事情依然大有可為。過去那些想法僵固、只強調升學的思維，如今早已經被確定不管用了，現在的環境需要的是更多在專業領域努力耕耘的人才，倘若各行各業都具備基本的美學素養，並且願意好好做好自己所屬領域的份內工作，環境素質便會不斷提升，產業也可以順應這樣的美好風氣自行蓬勃發展，這才是產業可以發展的根本。

35 ｜政府目前對設計產業的策略與現實脫鉤，抑制了發展？｜
以外行領導專業導致產業失衡，
各自做好基本工作才是正軌

別的產業領域不談，台灣目前所謂對於設計（產業）的「扶植」，就我的觀察幾近於零！

若勉強說有，不外乎就是給些小額資金，美其名為輔導，或是執行一些看似消耗預算的「文創」計畫，讓些對設計工作有浪漫想像的人來參加甄選，用功的按照官方制定的八股格式，寫到腦漿四溢後，再由一些橫看豎看都與創意工作無關的人來傲慢的評選。假定有幸獲得恩寵臨幸，獲選之後更有近乎上市公司會計帳的嚴苛核銷等著你繼續寫。

在這方面，台灣設計界目前遇到的問題和電影產業類似，政府所謂的創意產業策略方針，也不脫是提供輔導金或補助金，這樣的方式並非全然不妥，而是種治標不治本，搞錯方向也用錯方法。再者，輔導金的評選制度（如果那叫制度的話）似乎也很值得商榷，例如評選輔導金的人員組成，他們的身份往往是所謂學者專家，縱有產業界人士，恐怕也不適時代潮流，

甚至觀念多所偏頗。而輔導金也往往評選給似乎已經不需要輔導金的大陣仗計畫，只因這些案子名牌雲集卡司強大。而這些評選的內容、過程和機制都有需要被探討的地方，在這樣的扶植方針下，存在的意義到底有沒有必要？而說回來設計領域，政府補助項目似乎都設置在些小打小鬧的案子上頭，如同一個活動的 CI，或是一個燈節之類的短期活動文宣。這對整體設計水平能否有顯著的提升，我想不需要我多所置評。

政府不過度干預，
就是對產業發展最好的協助

台灣有個很微妙的現象，不管是在哪個業界，總會出現由非專業人士領導專業的狀況。別的領域不談，光是設計部分，地方公共工程的設計決斷，便不是由設計專業來定案，而大多由當地行政首長拍板。大家閉起眼睛想想你印象中的縣長模樣，穿著口條，像是有甚高大上品味的人嗎？我不知道發光的高跟鞋或是福祿猴（海外讀者可上網問一下谷歌大神）是怎麼被決定的？但我想也不脫離國際水平，關其門來的官大學問大。這種狀況下的產物，好比日前一些四下，實在滿坑滿谷。非專業的這麼胡鬧也就罷了，專業的竟也上行下效起來，環顧既往民間專業單位竟開會討論，打算經由會議讓所有的製圖圖法統一。這實在有些令人百思不解，圖法這種事是國際統一規格，製圖規範是放諸四海皆準的國際共通語言，台灣怎會要閉門造車，制定一套屬於台灣的統一格式呢？在專業領域的人，不需費心就會知道這樣的決斷方法，產出

的結果是會有瑕疵的。這些主導及干預的策略，非但於事無補，也違反世界潮流。國際上人們稱羨讚揚的設計，尤其是量體顯著的作品，往往是法規寬鬆友善，甚至政府接納創意的產物，好比 TALL ARCHITECTS 在墨西哥的山崖餐廳，以及 RO & AD 在荷蘭的摩西橋，都可見一斑。

回頭看看台灣設計圈，對於政府干預甚或是不當策略方針這事，似乎不甚有感。但若深究原因，我想其是大部分從事設計工作的人，思潮沒有純藝術領域的人這麼左派。這現象的原因也許嚴格來說，可能是藝術家不太需要對於產出的結果負責，他們的作品若撇開思想層面，並沒有實務的部分需要被公眾檢視。但是設計或建築的成品，卻需要被以機能性甚至安全性去檢討，因此也造就了不同領域的迥異工作性格。

仔細觀察便會發現，創意工作者較熱衷參與社會議題的族群，其作品往往不具成敗的安全性，如平面設計若設計失敗，並不會威脅人命，而建築設計則不然。建築類背景的設計師多半不會涉入太多社會運動，可能是建築的學養背景都比較實際，在成天被沉痾的建築法規限縮之下，明白這種未必有效的抗議是無法完整顛覆整個大環境的，也許還是踏實的把自己事情做好，對於提升環境品質比較有助益。而之於一些早已跨足國際的設計工作者來說，對政府的產業策略更實在也沒什麼好在這比手畫腳的，因為從頭到尾他們都是靠自己，根本就不靠你政府，所以也沒什麼好反應的，政府只消不要再成天增訂修訂一些莫名其妙的法規來限制產業發展就夠合十感恩了。

最後談一談政府的角色。「政府」指的到底是哪些人?他們到底有什麼資格水平可以來指導設計?制定規則?走在台北的街頭,總會猛然看到一些很糟糕的建築物,好比其貌不揚的公廁,或是設計得奇形怪狀,高高低低猶如七爺八爺的活動中心,更不用提前陣子引發討論的奧運代表隊隊服了。這些令人瞠目結舌的美學都是經過誰評選而產出的呢?從台灣一些公家機關或政府官員的穿著,或許不難看出一些端倪。想想會把名字用金色標楷體繡在 Polo 衫或背心夾克是些什麼樣審美觀的人,便會有答案了。全世界先進國家應該只有在台灣看得到這樣的審美標準。這些決斷設計產出的人,每每要展現親民或是休閒的風格,便是把襯衫拉出披掛在不合身的西裝褲外,西裝褲總還會踩一雙運動鞋或登山鞋,超級令人摸不著頭緒的穿著搭配。而放眼全世界設計發達的國家,像是設計要潮要騷都有的義大利,也沒聽說過政府制定什麼的產業方針,人家還是自發的影響了全世界;又有如汽車工業大本營的德國,也沒因為政府制定了什麼天縱英明的產業政策,而只是開放了好些條高速公路不限速,汽車產業及周邊工業也就這樣順理成章更發達起來了!

還是回歸到根本來說,政府真的不需要秉持什麼產業方針,以為這樣才能扶植台灣的創意產業。老老實實的把美學教育辦好,也讓未來的公家機關及政府官員們,都能有一定程度的美學素養,設計與工程的招標也能好好請益專業人士進行評選,不要再有些貽笑國際的公共設計出現,把國家的門面都顧好,我想無論是提升設計或是接軌國際,台灣的設計人都能游刃有餘的做到。

"
黃鶯在樹稍對著你笑,未必有所圖;
烏鴉在屋簷下啼叫,未必有陰謀
"

36｜「文化創意」在台灣似乎都不能談到錢？｜
應該把它視為「產業」看待，
必須賺錢才有資格談後續發展

當政府不斷宣傳高喊「全民健康一起來」的口號，就代表全民其實不健康；成天把文創掛在嘴邊，也就凸顯出根本沒有文創這回事。

這幾年文化創意產業的確是被提到有點浮濫了，台灣動不動就想做出文創界的矽谷，難道關起門來在松菸、在華山文創園區談文創，真的就可以把這個產業做起來嗎？大家對文創的定義根本還不清楚，談發展實在是言之過早，甚至有很多人都認為文創根本就不能以賺錢為目的，提到營利就是玷汙夢想、就是銅臭。

但是，大家有沒有思考過，到底什麼叫做「文化創意產業」？

舉個例子來說，就像咖啡牛奶是一種牛奶，牛奶咖啡是一種咖啡，文化創意產業，它當然是一項產業，既然是產業，當然是要以賺錢為目的。就好像對於設計業的認知一樣，只要是想賺錢就會被覺得低俗，文

化創意產業一定要弄得曲高和寡才是有內涵嗎？如果產業不賺錢，因此回過頭來跟政府要補助，那這種一直在賠錢的產業，為什麼政府要扶植它呢？一直把所謂的預算和輔導金，投入這種連年虧損的黑洞，難道這就是大家所樂見的嗎？難道就一定要把文創包裝得很藝術，大家聚在一起談些虛無縹緲的哲學題，這樣才代表台灣的文創有觀點、未來很有發展性嗎？我一直強調越缺乏什麼的人就越愛談論什麼！就像前面提到的喊口號一樣，所謂的標語就是對自己所欠缺的事信心喊話，或是像春聯一樣是一種鼓勵式的存在。

無論是學術界還是社會大眾，還在用這麼空靈的角度來看待文創的話，這樣怎麼能刺激產業發展？所謂的「文化創意產業」，就是要以文化和創意並進的方式，來做為促進產業發展的基礎，這才是它的定義。有營收和獲利之後，才有資源去建構更龐大的事業體，整個產業也才會跟著蓬勃。

政府在文創產業所要執行的項目，某程度上來說也包含相關法令的鬆綁，例如對於建築法規是否能相對友善，讓真的想為這塊土地設計出代表作的建築師，能受到較少的不合理限制，也才能避免設計過程中東拼西湊鑽法規漏洞，最後又被胡亂修改原圖，導致蓋出來的建築物慘不忍睹。只要政府是用「管理」的角度來看待產業，那麼在這樣的限縮之下，業界也會綁手綁腳無法自行發展。台北的松菸和華山兩個創意園區，就是政府介入下最好的例子。並不是把古蹟拿來改成展覽空間就是文創的領域，設計者有沒有思考到在歷史的脈絡上，這個空間在過去

和現在運用屬性的關聯？就像座落於台北中山北路的光點台北，當時的設計是把這棟一九二五年美國領事館的興建年代，與當年的電影界與台灣咖啡，一直到古蹟被再利用的二〇〇二年，各自發生了什麼大事紀，將他們之間的時間軸做了串聯比對，讓不同時間的事件藉由空間改造形成對話，並將新規劃的獨立製片電影院與咖啡館的機能有效置入，並且能營運獲利，完成老屋新生活化建築的設計任務。

不專業的設計，
造就不到位的空間利用

在這樣的狀態下，回過頭來看一些台灣的公共空間，例如松菸和華山兩個文創園區（又是這兩個園區），直到現在我還不想也不曾踏進去。從事設計這行久了，多半能敏銳地從圖片上掌握到空間的資訊，我從照片去推敲整個園區空間，就知道沒什麼值得一去的理由，況且世界各城市多所同類型但極為成功的規劃已所在多有。古蹟再利用，並不限於將空間做為所謂的文創用途，好像規劃出幾個區塊，然後讓一些做手工肥皂或是插畫貼紙的店家進駐，這樣就可以和文化創意產業扯上邊，就是這樣空洞的定義，才會讓我對於台灣的文創園區存在感到失望。

與其去那裡參觀，還不如去逛逛西門町巷弄內自發性發展出的小店，或是台中、台南等城市裡的文青小店，在這些地方我看到的是店主對於開店的想法，而有想法整個產業才會開始慢慢露出曙光，全民美學素養的提升也才會有希望，這才是我們樂於看到的層面，而不是經由政府的

力量，加上外行的相關單位一些莫名其妙的規劃，在表面上把古蹟空間弄得煞有其事，但明眼人一看就馬上看穿識破，「古蹟再利用」變成一句口號，整個空間沒有歷史底蘊、也沒有文化涵養，白白糟蹋了古蹟存在的意義。追根溯源，這都和設計師無法捍衛自己的專業，還有大眾的素質尚且無法提升有關，還是那句苦口婆心：從自身做起，影響周邊的人，這樣的情況才可能一點一滴被翻轉。

”

不要推銷假象，你的本質才是賣點

“

37 ｜台灣設計相關領域在亞洲的地位？｜
成功並非單一因素，
但政府不過度干預也是一大助力

一個國家某項產業的蓬勃發展，或是到達某種極高的成就，其實不能就單一面向論斷，有很多前因後果需要去推敲。

以泰國來說，曼谷在近幾年的設計實力在國際上受到肯定，要說政府真的給了什麼實質的幫助嗎？更具體的說法應該是說，他們並沒有限縮產業的發展，也就是像前面提到的，當政府不過度干預或管理的時候，產業界的自發性就會延展出他們的模式，而政府也不排斥這樣的發展的時候，設計便能回到均衡的佔比，不會顯得好像只有商業或是科技業才是政府重視的主軸，用這樣開放的態度看待設計產業，曼谷也才能漸漸走出自己的設計風格，進而站穩腳步邁向國際市場。更遑論，歐美如荷蘭這樣的先進國家，設計的思考已然自發進入到「服務設計」及「循環設計」的層次，這再再都是政府開放且不干預的發展結果。

至於南韓的影視工業，雖不可諱言政府的確在後

期投入龐大的資金在協助運作，同時民間企業的支持也功不可沒，許多南韓當地的大企業也都

不遺餘力的贊助，但也源自於產業發展已然在業者自身的努力下達到一定水準後，力量強大到

能吸納政府及民間企業的支持，也才能造就韓劇等風潮的強勢國際輸出。

屏除找捷徑成功的心態，
深思自己的利基所在

回過頭來看台灣，台灣總是喜歡坐享其成的跟風複製別人的成功模式，但沒有追根究柢去

思考整個前因後果，因此也無法理解自己的優勢在哪裡。例如台灣的民宿文化其實發展得很

好，越來越多很有品味和風格的民宿出現，加上台灣得天獨厚的美景和天氣，很多日本和香港

的旅客來旅行都捨棄了大飯店，而選擇更能融入當地文化、了解風土民情的民宿居住。這就是

我們的利基！那政府能做些什麼呢？以產業發展來說，就像前面一直提到的，只要不要排斥、

不要打壓，讓產業自行發展就好了。

在前述關於建築法規的限制之下，很多建築師都綁手綁腳無法發揮，所以一個好的建築師

其實角色和律師很像，總是要找到合理的論述去解釋不合理的行為。再加上台灣對於專業的尊

重其實還是很不夠格，而且政府相關單位的人員，也清一色都是由非專業背景出身的人領導，

不過這也並不代表由產界的人來領導就會比較好，就像一位好的廚師未必會是一個成功的餐廳

老闆一樣，角色的不同會導致思維完全不一樣。廚師什麼食材都想選擇品質最好的，當然成本也會因此跟著提高，因為專業堅持而不能有一定妥協的狀態下，如果當老闆餐廳也就無法正常獲利。不過話說回來，一個好的餐廳老闆一定要懂菜，或許他未必煮得好，但他要懂得吃。而現在政府相關單位的角色，就是一個不懂吃也不會煮的人在當老闆，所以端出來的菜怎麼可能會好吃呢？連個最根本的標準都不懂，因此台灣才會發展出一套堪稱是全世界最嚴格的建築法規，卻擁有為數不少的荒謬建築之狀態產生。

在台灣，各行各業目前都是靠自己的力量在努力，設計產業尤其是。我們需要對身處的領域更加本分的投入心力，而非對於外在的世界投入無端的期待或寄望，環境的友善之於設計工作來說是加分，但絕非根本，如此看待，反而才會是整體提升的未來希望。

> ＂
> 解釋越長串的越心虛，悶不吭聲的往往最兇狠
> ＂

38 | 政府鼓勵新創卻又未挹注資源補助，要怎麼發展文創？ |

先檢討自己再抱怨別人！
政府沒有給予補助的義務

創立設計公司確實不容易，在這個時代更是如此。環境真不好是沒錯，但如果環境不好，真的想創業就要有自己去創造環境的決心。

在台灣，大家真的很喜歡動不動就談政府補助。說真的，到底政府欠這個產業什麼嗎？為什麼一定要給所謂的新創業者補助呢？聶永真和吳季剛最初踏入業界時，有拿過政府的補助嗎？可是他們現在可以成為獨當一面的設計師，所以是誰說一定要拿補助才能成功創業呢？

再者，大家有去思考過嗎？一直想要拿政府的補助，那些補助到底要拿來做什麼呢？剛開始成立一家設計公司，真的需要花這麼多錢嗎？在文藝復興時期，那個非常尊重專業的年代，達文西和米開朗基羅沒有政府的力量資助他們，而是由他們自己主動去承攬，一樣創作出了很多跨越時代的經典作品，所以努力其實是否才是決定成敗的關鍵呢？那些抱怨的族群

可以好好思考一下這個問題，是不是因為自己沒有實力，禁不起市場考驗，所以才需要花費更多的資本來支撐他們的無能呢？

台灣市場真的不大，但在這麼小的市場還是有人可以做得很成功，如果連在台灣市場都無法找到自己的立足之地，那真的更不用說什麼揚名立萬、進軍國際了。台灣的環境說糟是滿糟的，但仔細觀察也還是可以發現到一絲曙光，比方說我們前面舉過的咖啡店的例子，很多年輕人開始把咖啡店當成是「微創業」來經營，這是一股很不容忽視的強大力量，他們自己去學咖啡相關技術、CI 等視覺也都做得很好，不怕失敗就這麼走入創業之路了，給自己設一個停損點之後，真的不堪虧損大不了就把店收起來，再回去當個上班族，起碼給過自己一個嘗試的機會。只要是自己真心想去完成的目標，自然就會找到方法去解決問題，所謂的困難只是事情想得不夠清楚、又不願意看清楚自己的能耐而已。

做設計不如種香蕉，
根莖作物扎根靠自己

創業在台灣尤其困難，因為在這個環境的風氣之下，只要是非民生必需品，條件都比較嚴苛。例如出版業，政府不給予援助，卻又強加審核管理；但相對的晶圓、石化等較有經濟利益的產業，政府都會提供不少補助。我很常覺得我們設計產業的人，都還比不上一根香蕉或是颱

風過後的高麗菜。因為香蕉生產過剩的時候，政府都會出面收購；颱風過後的菜價太高，政府也會出面呼籲大眾購買。但就像前面提到的，創意產業並不需要政府給我們資金協助發展，現在的狀況比較像是說，政府對蕉農指手劃腳、以外行領導專業，教他們怎麼種香蕉，但當香蕉種出來了不好吃導致銷量不佳的時候，政府又撇清關係：「香蕉是你們種的喔！我們又不了解你們的專業」。在這樣的狀況下，設計師們當然只能自立自強，好好專注把自己的事最好就好了，不要過度期望、過分仰賴，希望政府可以提供資源。

打算從事設計產業前就要有所認知，我們這一行的工作就像根莖作物，必須自己紮根自己生長，任何的幫助都不如自助，設計看似感性的產出實為理性的操作，圈外人看不清楚沒關係，自己千萬要清醒。

" 公雞自以為會飛，誰也幫不了，但牠可以是專業的鬧鐘 "

|結語|
寫在後面，回頭一發

在編輯這本書的過程中，我也連帶回顧了自己這近二十年的設計生涯，奢言說是智慧也可、方法也罷，這段期間以來的階段性累積其實是頗為沉重的。

而回溯書中對這些累積方法的總結，對於設計與創意工作來說，我覺得所謂靈感與創意媒材的來源無非是：

三流的抄二流，二流的抄一流，一流的抄上帝；

三流的做業績，二流的做口碑，一流的做標準！

而對於所身處事業的營運與管理，便是：

書中希望傳遞這些經驗的方法，無論是書名的決定或是章節的安排，可能不同於時下大師們的仙風道骨，但我試著用李安導演在《色，戒》這部電影的方法設想，利用露點的橋段安排先吸引關注，在引著大

家進入他想傳遞的大時代的無奈，屆時想看露點的觀眾也會感染到那時代的悲涼，被悲涼刺痛的觀眾也能聊以露點平衡些感傷。最後也希望以此簡短的文字，平衡一下我在書中的妄言及胡言亂語。

近年來「初衷」這兩個字在創業的話題中很常被提及，但隨後也很常被忘記。想想一部分的人創業的根本原因，可能就只是因為不想領薪水上班罷了！甚至覺得當年的主管或老闆比起自己也未必比較英明神武，自己雖所知不多也一定比老闆厲害多了，這在我看來有時是種「偽創業」。而至於我的初衷呢？我的創業初衷並非源於上述狀態的不願寄人籬下，或反彈為他人作嫁，這並非我自視比其他創業者清高，而是單純想以微薄之力為這個社會帶來一些改變，去扭轉那些我看不慣、卻沒有人願意努力去改變的事。

當時的我很是明白這些投入並不會讓我這中產階級的口袋變得更深，而這一路走來更加證實了這預想，而進入設計領域至今，在國際上也許有些小作為，甚至汗顏常被以大師稱呼，但我極為清楚明白，也許偽善謙虛，但實際上自己就不過是個設計人罷了。

這段歲月以來因為設計工作我結識了許多人，也接觸到許許多多的行業，也許機會比起其他的工作還要來得多元，深入溝通的機會也相對比較多，這或許是設計工作的附加價值，但對我來說這反倒是設計的本質。在這些和業主及客戶溝通的過程中，無論是公司營運甚至是對人

生的看法，都有了一些更多的衝擊和吸納，當然也因此累積了不少人脈和機會，這些更造就了設計工作的眼界，甚至是其他屬性的經濟累積。

我相信從事設計工作的人，不論是制度、流程、產品還是空間的設計者，或是其他領域的創業者，大多是天生反骨，並對現狀感到不滿，總希望藉由自己的努力去改變些什麼，可以對這個環境有所貢獻。然而，要保有強大想要改變的動機，才能讓自己努力前進，我想在每個領域成功的人一定都有這樣的想法，他們一開始想的反而不是該怎麼賺錢，而是滿腦子理想，並且不斷想要實踐它。成功的人都是這樣成功的，有夢想支撐加上想要改變的熱血，而成就理想過後伴隨而來的附加價值反而才是名和利。假使初衷就只是對現實的逃避，或是成天幻想獲利，沒有任何想法做為支撐，那最後恐怕也只能在現實的洪流中懷才不遇。

此外，也希望可以把我在職業生涯中遇到的挫折、解決問題的方法、還有正面管理挫折的應對，藉由這本書與各個不同領域的從業者分享，而非僅是針對設計領域，也讓其他行業的人因為這本書能了解設計工作的生態。不同行業遇到的問題或許不盡相同，但是管理挫折的方法想必是相通的。如果可以有效的預想問題、管理挫折，也能更明白在工作中遇到的瓶頸該怎麼因應，甚至思考公司的規模在現實上應該維持在什麼程度、人事的成本該如何控管分配，那麼我想也許成果雖不中亦不遠矣。常會聽到些各個領域的創業者，對於創業總有著各種美好的想像，也許是時下人人創業、個個老闆的風氣使然，但卻因為沒有釐清創業的本質，把它當成一

種超額利潤的獲取來源，忽略了各個方面面的控管與規劃，甚至即便是現階段賠錢了，依然不願意面對現實而停損，反而把希望寄託在看不見的美好未來，但從不願回頭想想是否自己所知不足。我從來不會去設想如果中了幾億樂透應該怎麼花，錢還有不會花的道理嗎？恐怕是亂花就對了，而反倒成天擔心如果經營失敗，負債了幾億要怎麼還。這是我認為一個創業者該有的思維及肩膀，無論現實今日如何的成功，總還是要時刻刻警惕自己。

最後，不能免俗的說些場面話，希望能藉由此書提供大家一些參考，分享我如何從疊床架屋中經營管理我的設計事業，或許這多年來在設計領域所領悟的皮毛，能透過這樣的分享，對設計的創業或從業者，提供些有效管理的模式與思維，並且能從我的挫折裡學會管理相同的挫折，找出屬於你的經營之道。

作者	黃鵬霖 Janus Huang
文字編輯	王偲宸
責任編輯	楊宜倩
美術設計	林宜德
行銷企劃	呂睿穎

發行人	何飛鵬
總經理	李淑霞
社長	林孟葦
總編輯	張麗寶
叢書主編	楊宜倩
叢書副主編	許嘉芬

出版	城邦文化事業股份有限公司 麥浩斯出版
E-mail	cs@myhomelife.com.tw
地址	104台北市中山區民生東路二段141號8樓
電話	02-2500-7578

發行	英屬蓋曼群島商家庭傳媒股份有限公司城邦分公司
地址	104台北市中山區民生東路二段141號2樓
讀者服務專線	0800-020-299
	（週一至週五上午09:30～12:00；下午13:30～17:00）
讀者服務傳真	02-2517-0999
讀者服務信箱	cs@cite.com.tw
劃撥帳號	1983-3516
劃撥戶名	英屬蓋曼群島商家庭傳媒股份有限公司城邦分公司

總經銷	聯合發行股份有限公司
地址	新北市新店區寶橋路235巷6弄6號2樓
電話	02-2917-8022
傳真	02-2915-6275

香港發行	城邦（香港）出版集團有限公司
地址	香港灣仔駱克道193號東超商業中心1樓
電話	852-2508-6231
傳真	852-2578-9337

新馬發行	城邦（新馬）出版集團Cite（M）Sdn. Bhd.（458372 U）
地址	41, Jalan Radin Anum, Bandar Baru Sri Petaling, 57000 Kuala Lumpur, Malaysia.
電話	603-9057-8822
傳真	603-9057-6622

製版印刷	凱林彩印股份有限公司
定價	新台幣360元

設計人的江湖智慧

10 年內為個人服務的設計工作即將消失，
還在做偽大師的美夢嗎？

國家圖書館出版品預行編目資料

設計人的江湖智慧：10年內為個人
服務的設計工作即將消失，還在做
偽大師的美夢嗎？ / 黃鵬霖著. --
初版. -- 臺北市：麥浩斯出版：家
庭傳媒城邦分公司發行, 2016.09
　　面；　公分. -- (designer；28)
ISBN 978-986-408-202-5(平裝)

1.空間設計 2.思考 3.職場成功法
960
　　　　　　　　　　105016464